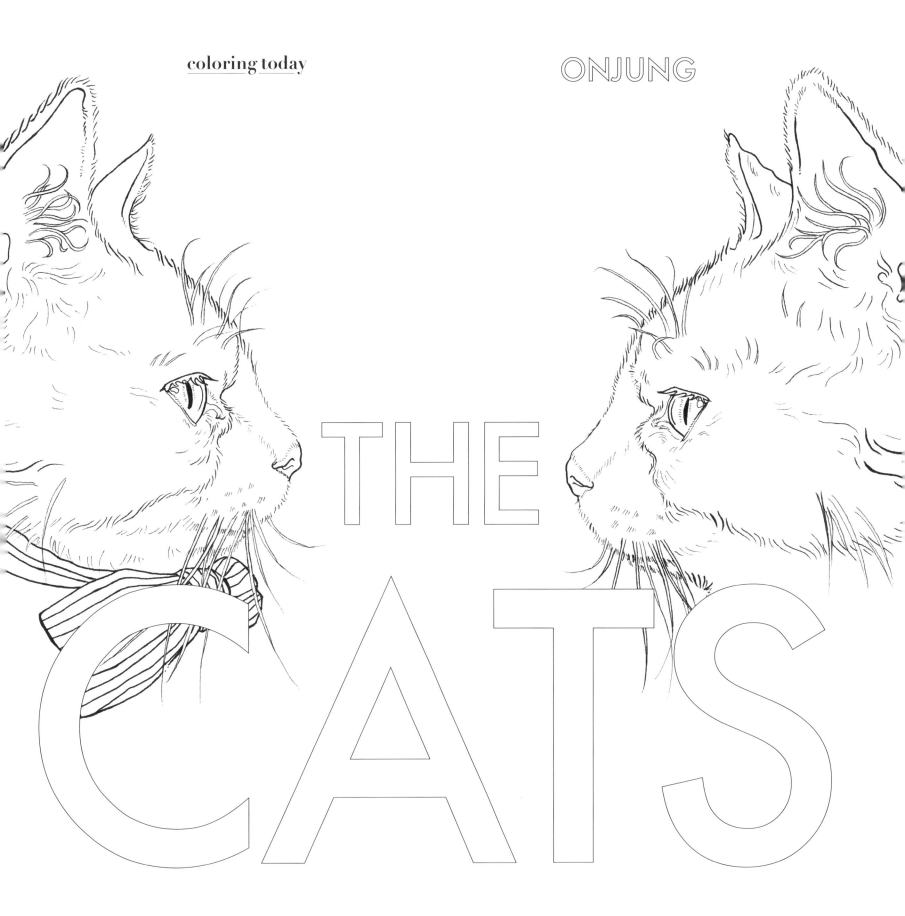

coloring today

ONJUNG

THE
CATS

THE CATS 더 캣츠

2015년 12월 18일 초판 인쇄 ❍ 2015년 12월 24일 초판 발행 ❍ **지은이** 온정 ❍ **펴낸이** 김옥철 ❍ **주간** 문지숙
편집 김한아 ❍ **디자인** 이소라 ❍ **마케팅** 김헌준, 이지은, 정진희, 강소현 ❍ **인쇄** 한영문화사 ❍ **제본** SM북
펴낸곳 (주)안그라픽스 우10881 경기도 파주시 회동길 125-15 ❍ **전화** 031.955.7766(편집)
031.955.7755(마케팅) ❍ **팩스** 031.955.7745(편집) 031.955.7744(마케팅) ❍ **이메일** agdesign@ag.co.kr
웹사이트 www.agbook.co.kr ❍ **등록번호** 제2-236(1975.7.7)

이 도서의 국립중앙도서관 출판예정도서목록(CIP)은 서지정보유통지원시스템 홈페이지
(seoji.nl.go.kr)와 국가자료공동목록시스템(www.nl.go.kr/kolisnet)에서 이용하실 수 있습니다.
CIP제어번호: CIP2015033437

ISBN 978.89.7059.838.3(03600)

Belong to

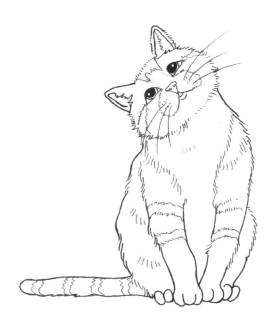

들어가며

2012년 즈음 유럽의 어느 헌책방에서 묘하게 끌리는 책을 발견했습니다. 내게는
사납게만 보이던 고양이의 얼굴이 표지에 그려져 있었어요. 집으로 돌아와 책장에 꽂아놓는
대신 표지가 보이게 세워 놓았습니다. 그 후 이상한 일이 벌어졌어요. 길을 걸어갈 때마다
날 피하던 고양이가 내 뒤를 쫓아오기도 했고, 외딴 섬을 여행할 때에는 숨어 있던
고양이들이 내 주변으로 몰려들었어요. 무슨 일이 벌어진 걸까요? 어느새 길고양이를
구조해 임시 보호하고 있는 나를 발견했습니다.

루피와 마로는 내가 몇 차례 다른 고양이를 만난 후 와주었습니다. 고양이와 산다는 건
어떤 것이라고 속 시원하게 말할 수 없습니다. 루피와 마로는 어제와 오늘이 다르고,
작년과 올해가 또 다릅니다. 고양이의 습성을 공부한들 루피와 마로에게는 딱히 적용하기
어렵습니다. 루피는 루피고 마로는 마로니까요.

루피, 마로와 지내며 많이 웃었고, 많이 황당했고, 많이 안타까웠습니다. 녀석들의 몸이
엿가락처럼 휘거나 미묘한 표정을 지을 땐 참 많이 웃었습니다. 녀석들이 높은 냉장고
위로 뛰어 올라갈 때나 예뻐했는데 토라질 때는 황당했습니다. 그리고 자유와 여행을
좋아하는 나와 달리 집에 갇혀서만 지내는 것이 참 안타까웠습니다.

얼굴은 사납지만 착하고 순수한 마음씨는 예쁩니다. 다른 행성에서 온 생명체 같은데
기가 막히게 의사소통이 되는 것도 신기합니다. 루피와 마로 외에, 동네의 수많은
길고양이와도 매일 마주합니다. 계속 보면 그들의 사연이 보이고 목소리가 들립니다.
보이는 것 이상의 세상이 있을 거란 확신이 듭니다. 그래서 가끔 상상해 봅니다. 녀석들의
세계는 어떤 곳일까? 그곳에선 사람이 열등한 존재일지도 모르겠습니다.
그렇다면 이들이 전하는 메시지를 귀 기울여 들어봐야겠단 생각을 합니다.

이 책 『THE CAT 더 캣츠』는 고양이의 또 다른 세상 모습과 더불어 우리와 함께 사는
현실 속 모습을 담았습니다. 그 어떤 그래픽도 동원하지 않고, 연필로 직접 스케치하고,
펜으로 정성스레 그려 나갔습니다. 그럼에도 이 책은 완성되지 못했습니다.
마지막 완성은 여러분의 색이 함께 해주어야 하거든요.

자, 이제 여러분만의 색으로 완성해주세요.

저도 얼른 여러분이 완성한 고양이의 세상을 만나보고 싶습니다.

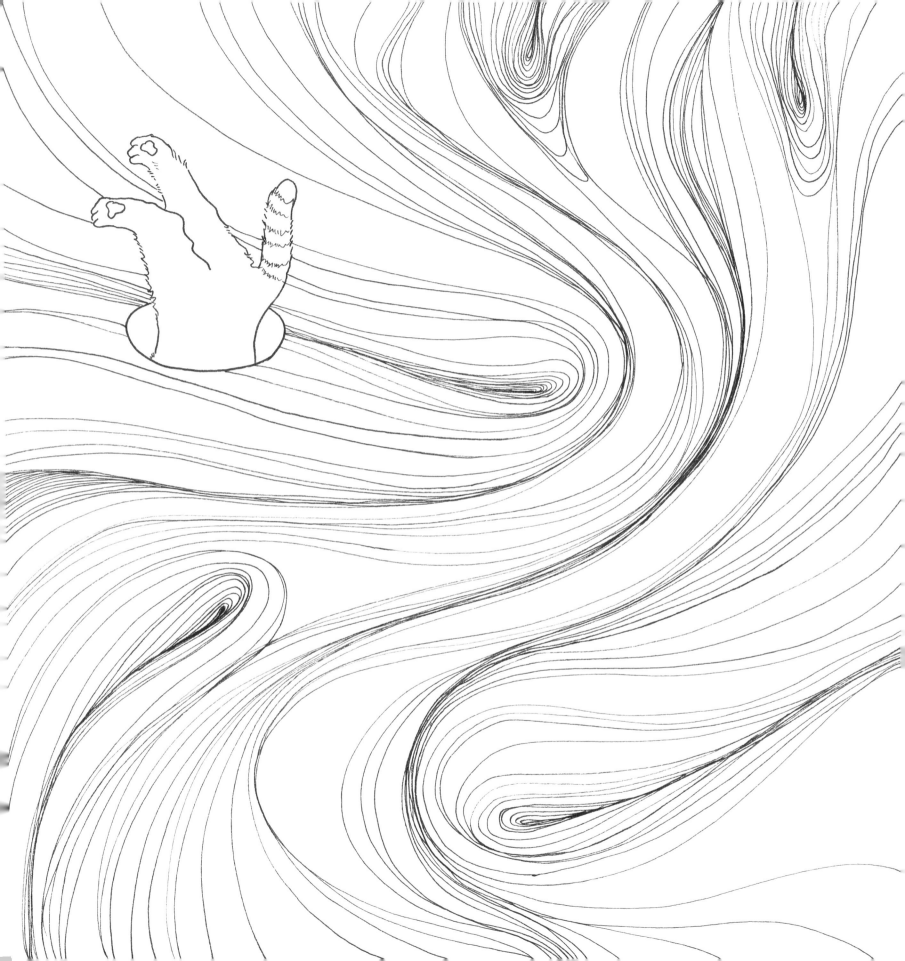

고양이 행성에 온 걸 환영해요!
우리별을 억지로 이해하려 들기보다는
그 자체로 인정해줄래요?
그렇다면 우린 좀 더 친해질 거예요.

"응답하라! 응답하라!"

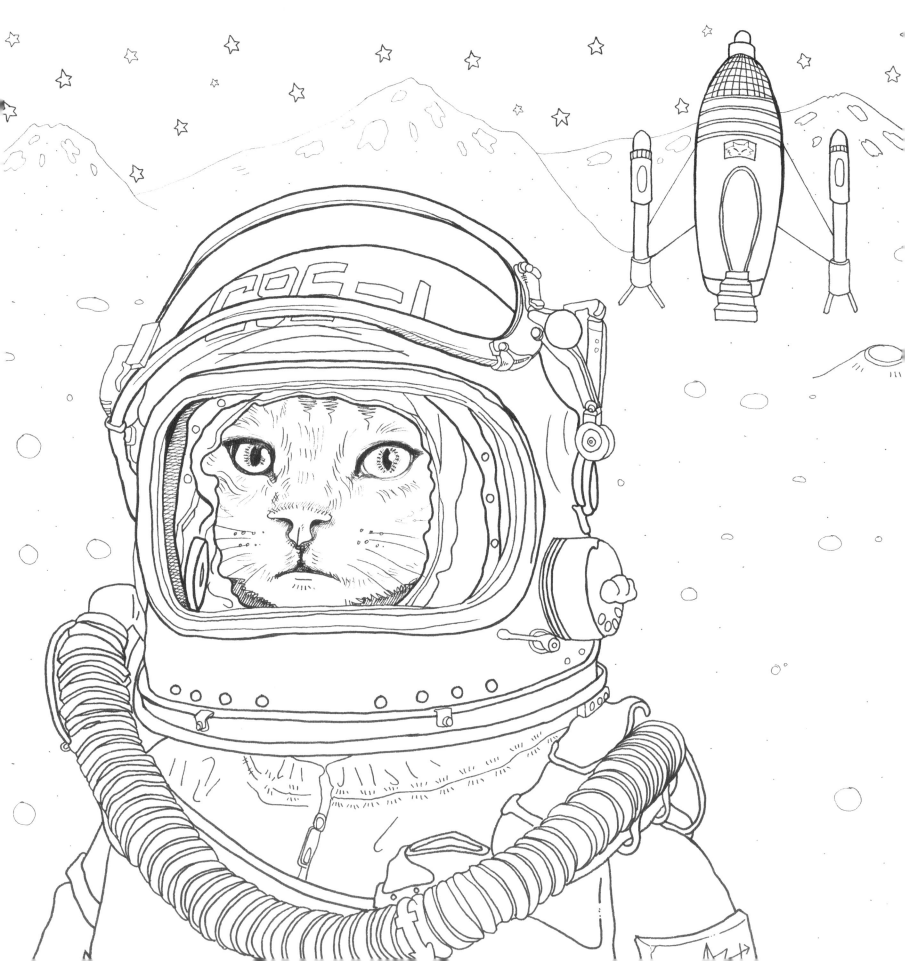

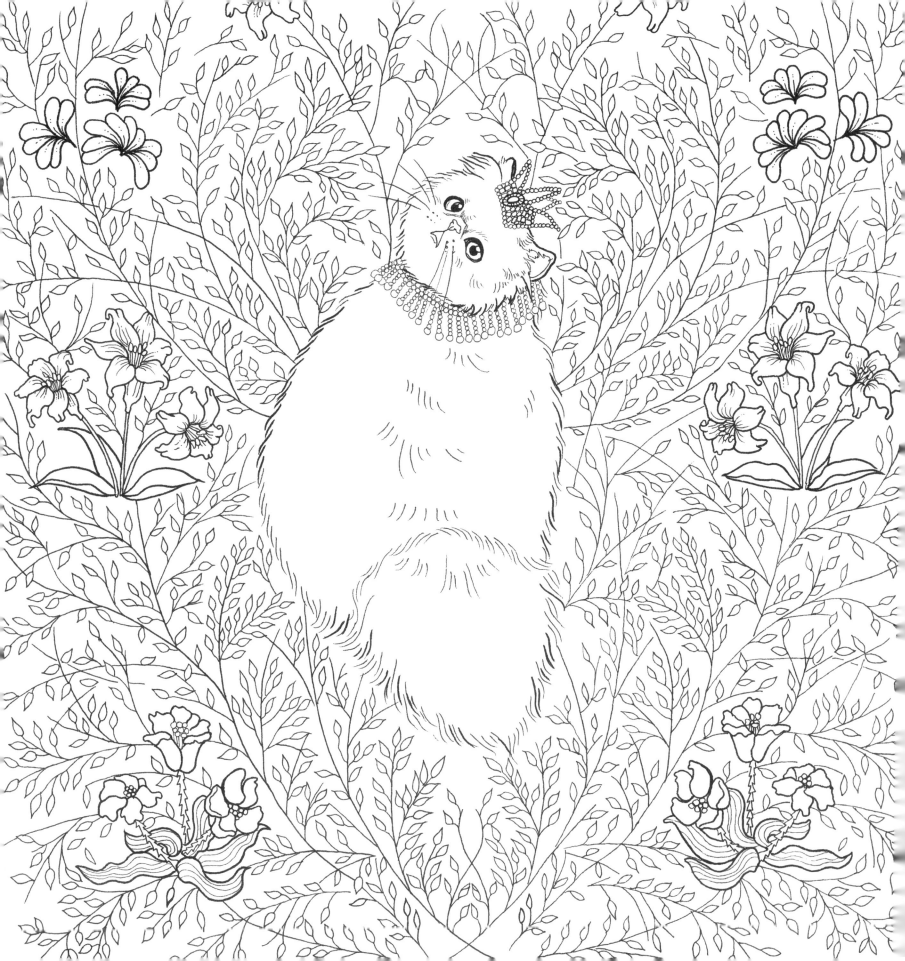

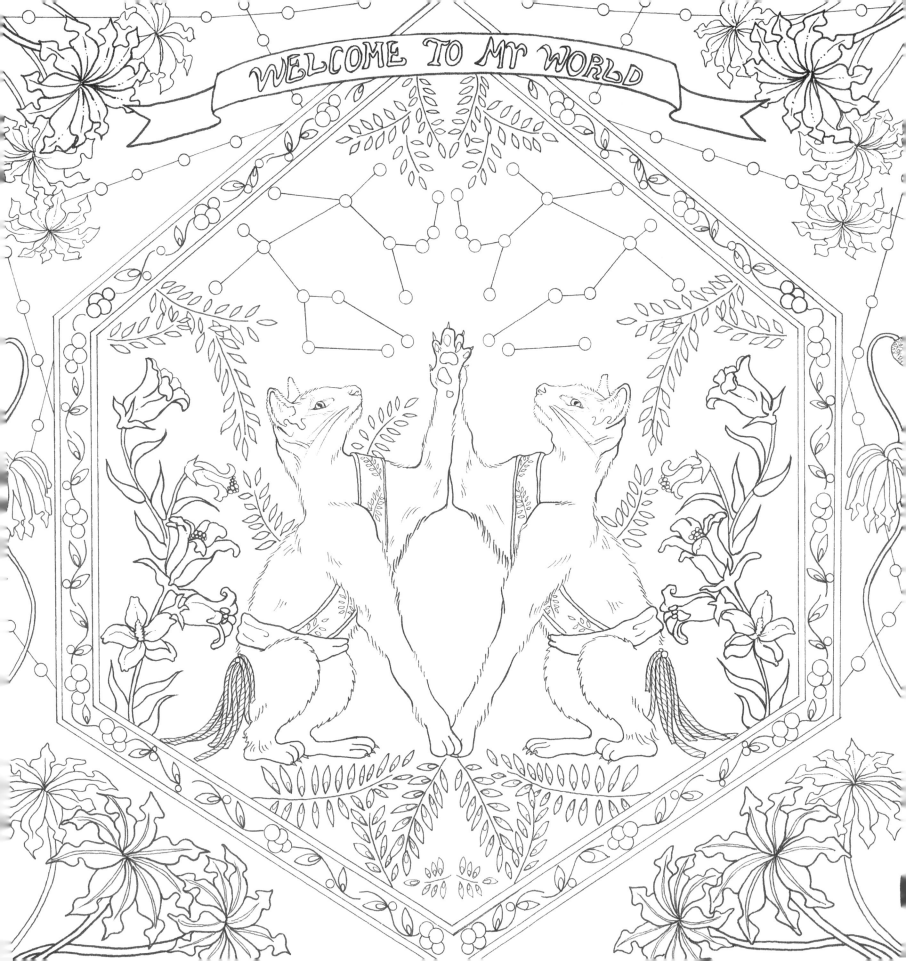

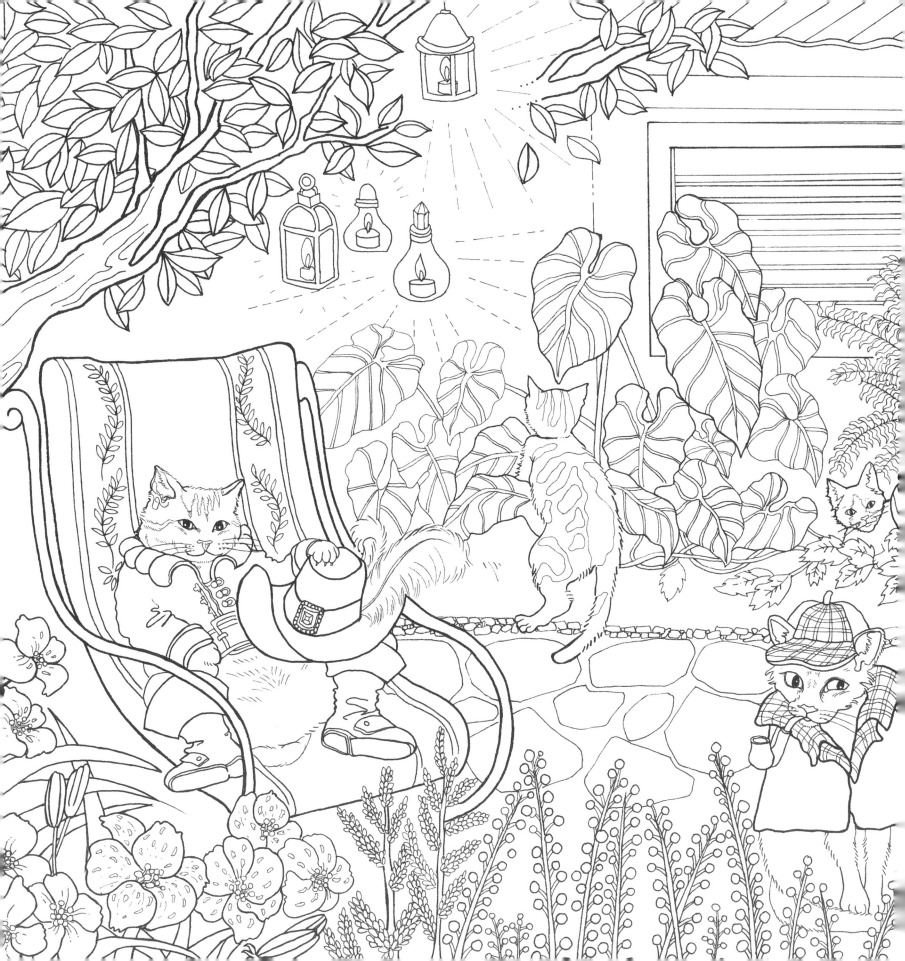

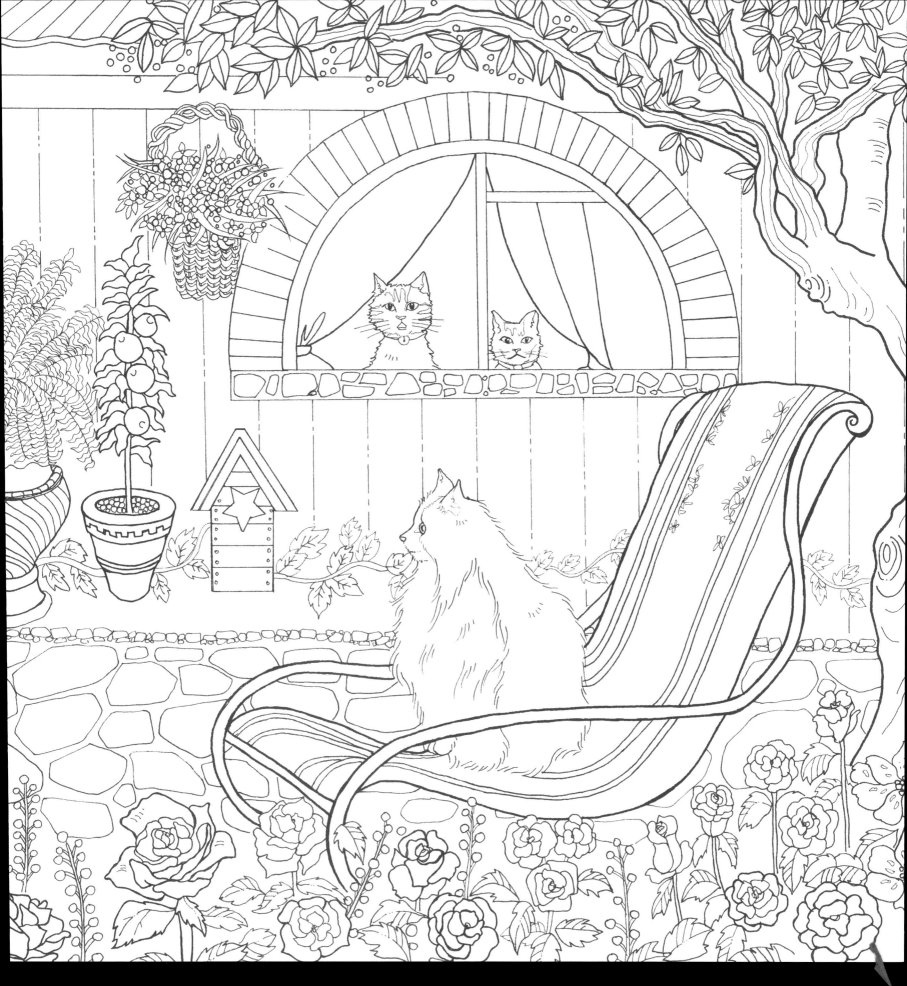

이렇게 한껏 뛰는 게 진짜 노는 거죠! 망설이지 마세요.
우린 살아 있다고요!

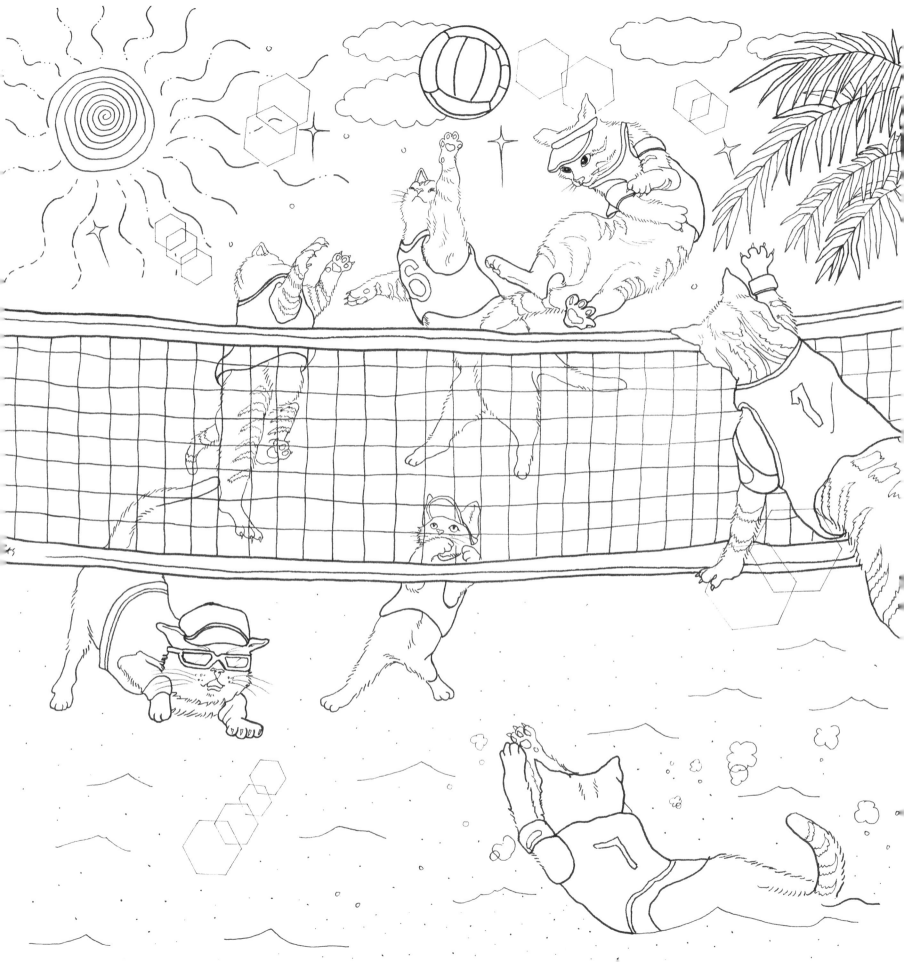

HIGH SCORE

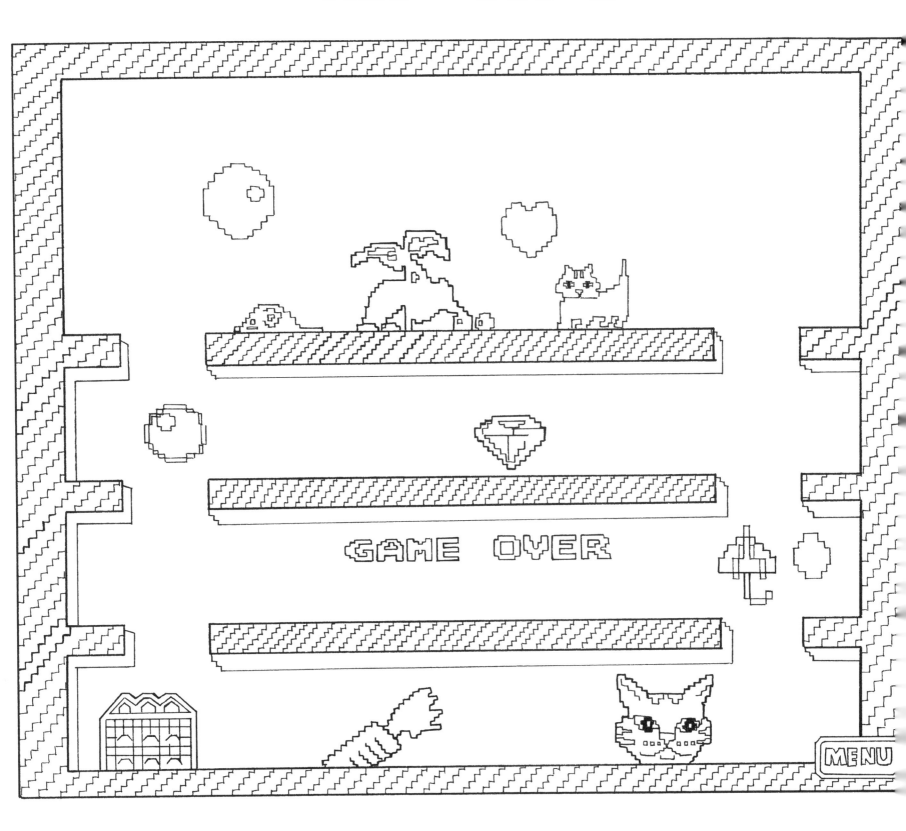

GAME OVER

MENU

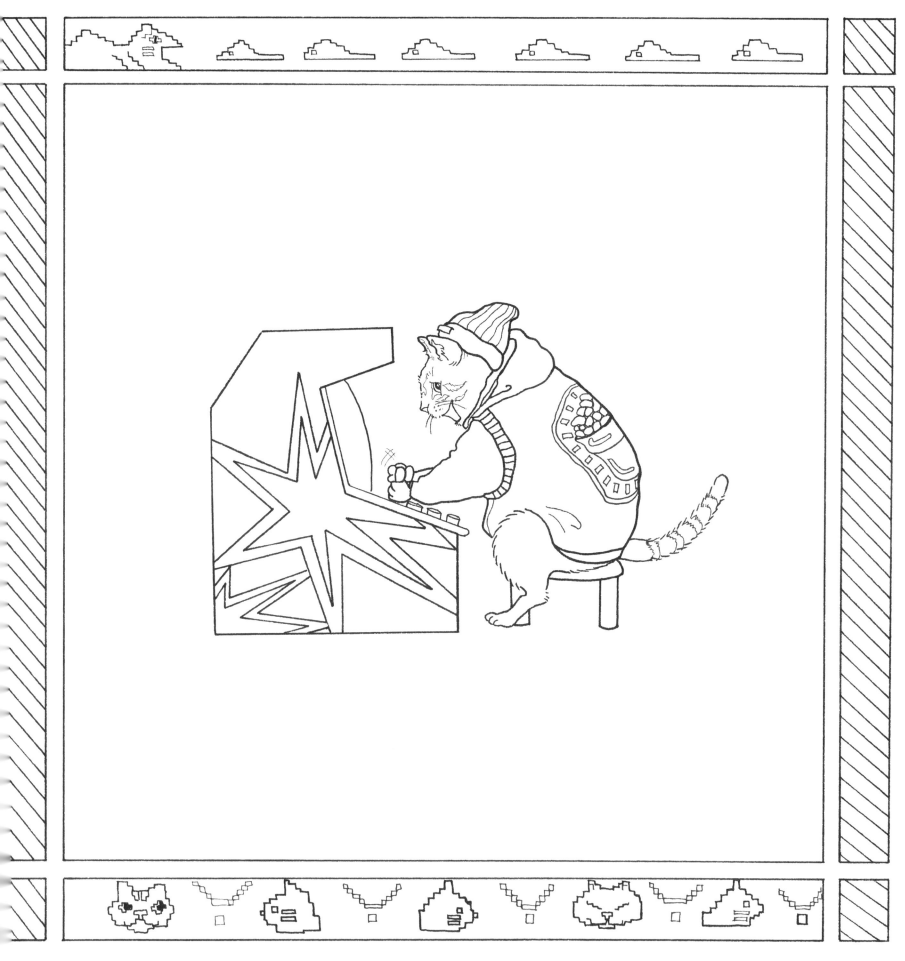

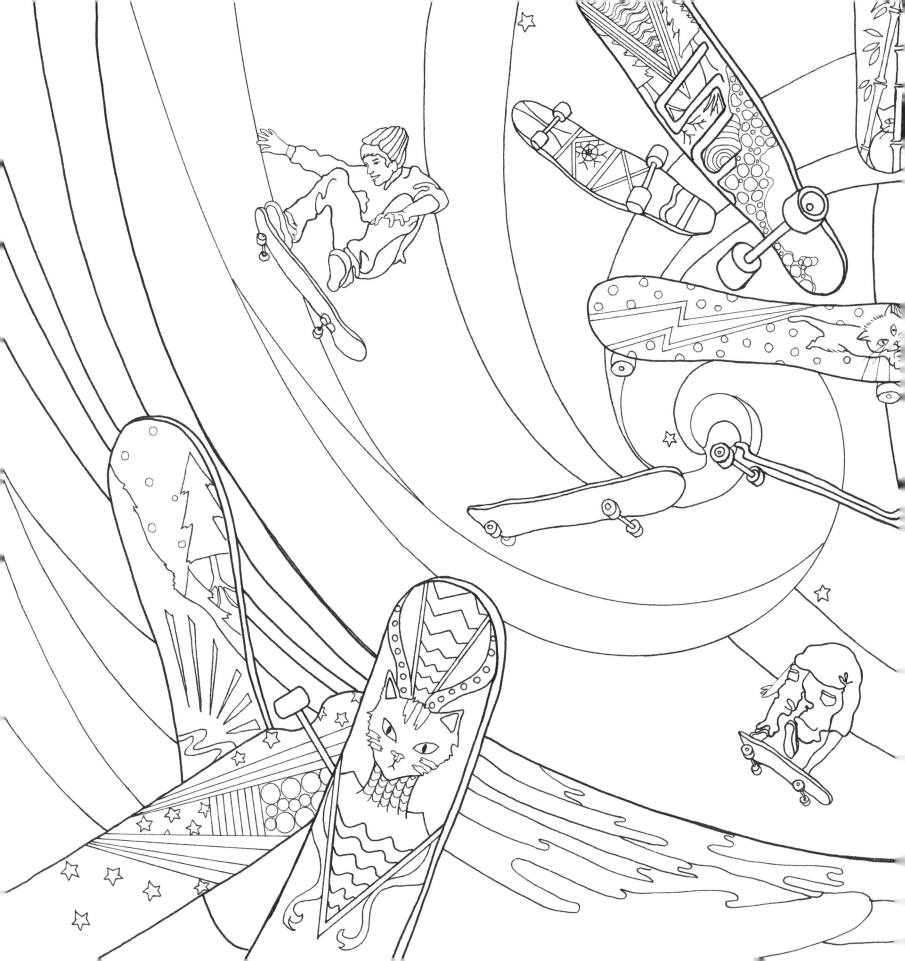

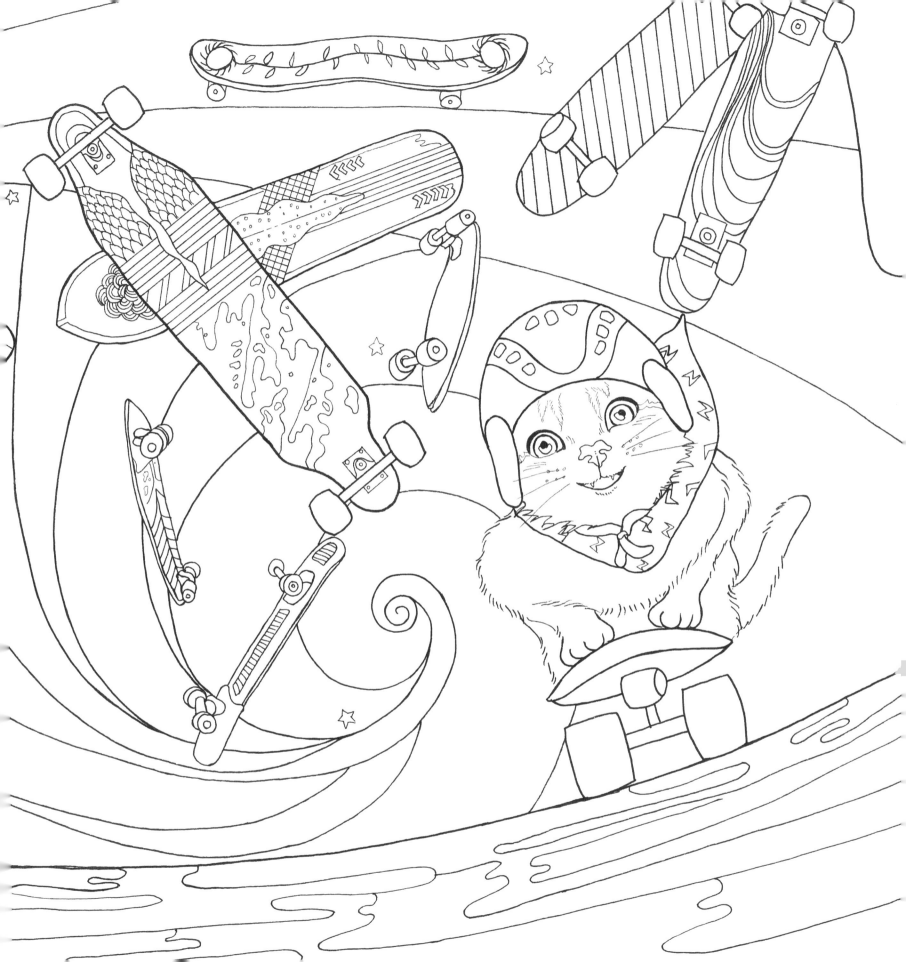

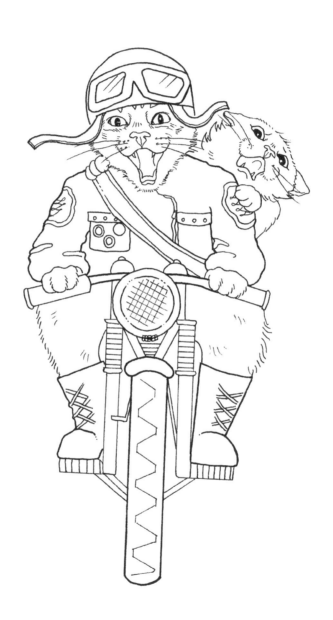

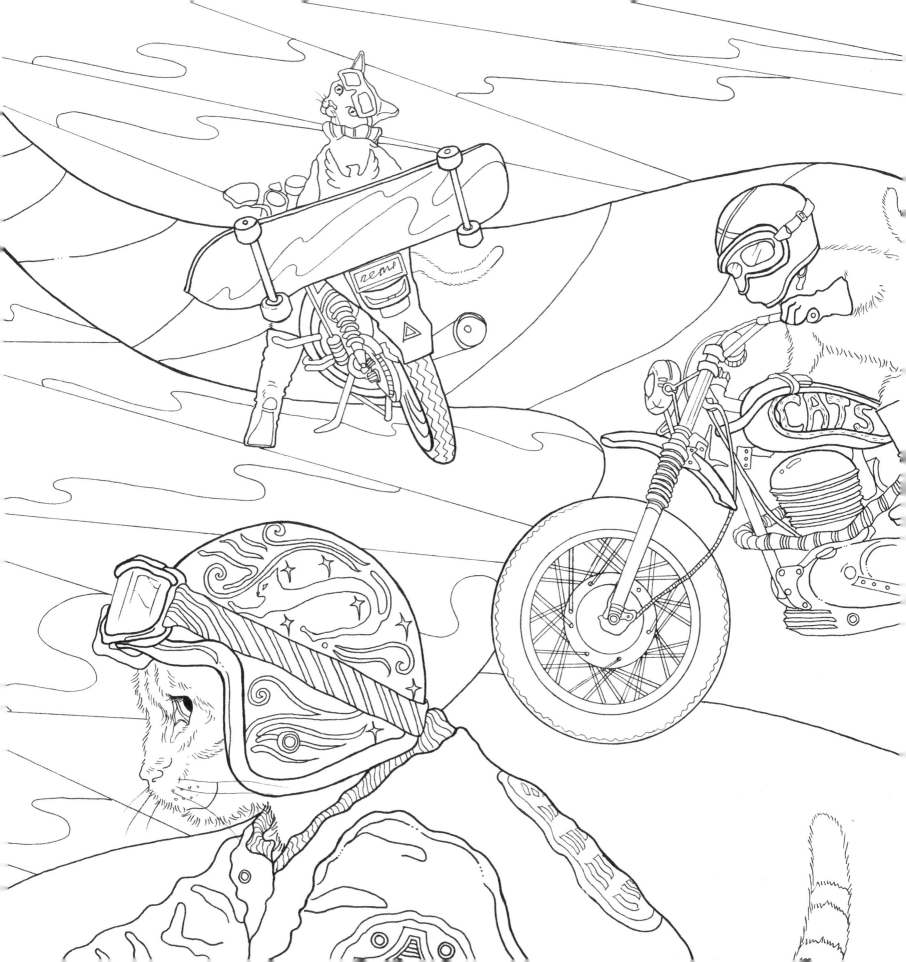

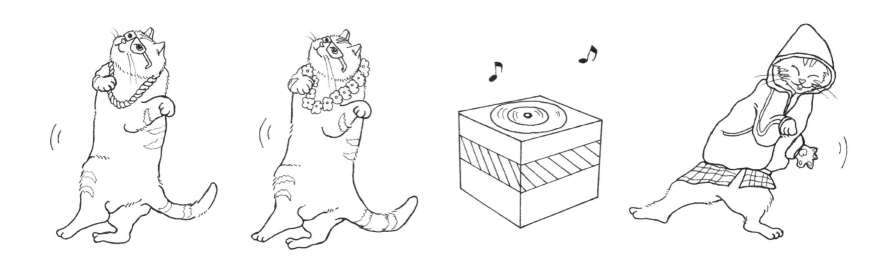

복잡한 생각은 잠시 접어두고 리듬을 타며 몸을 흔들어 봐요!
이렇게요, 냐뚜바♪ 옹뚜바♪

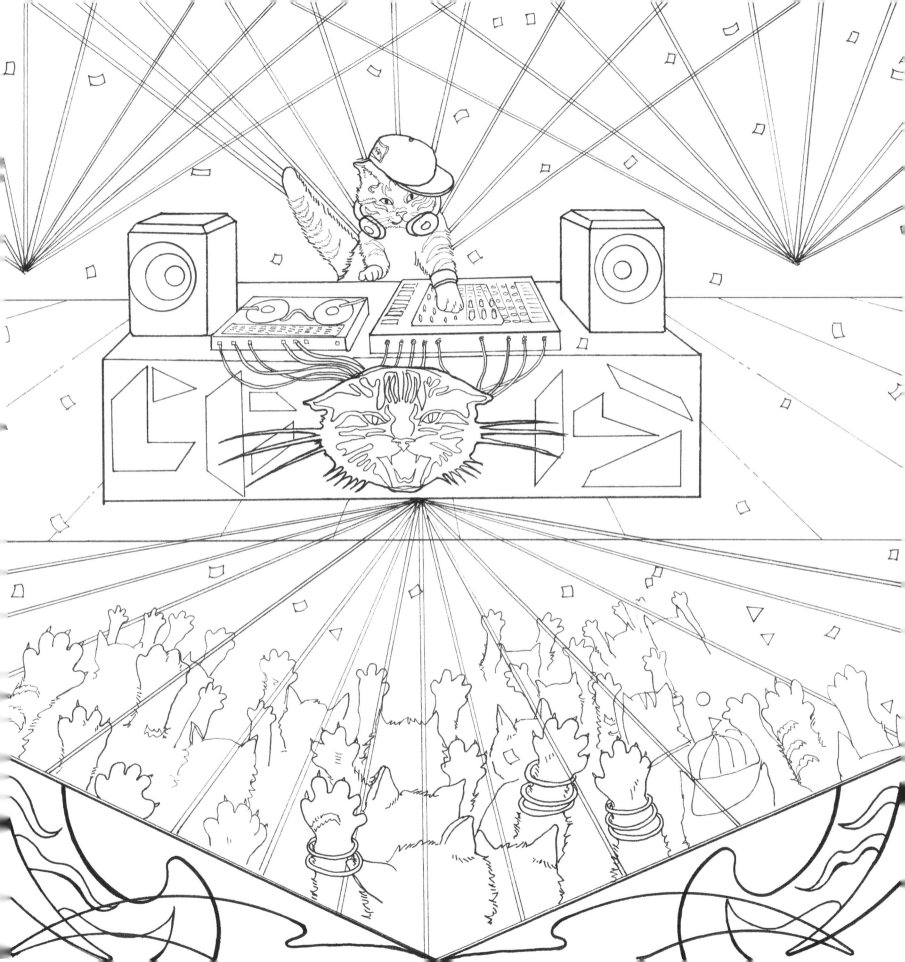

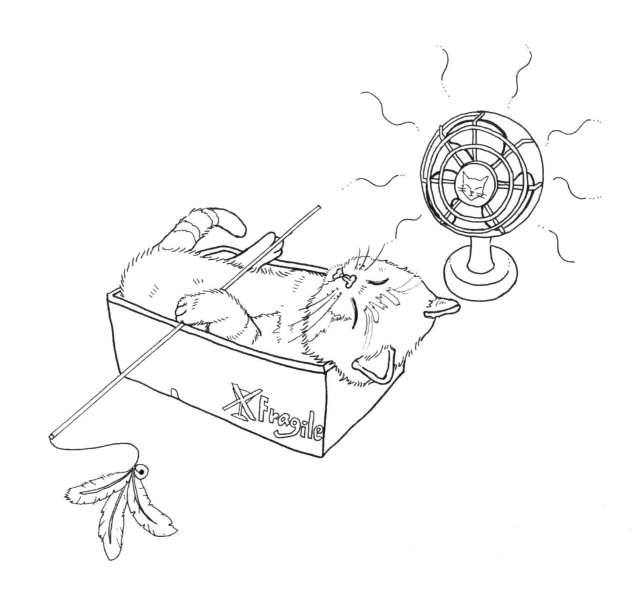

단언컨대, 상자는 최고의 안락의자입니다.

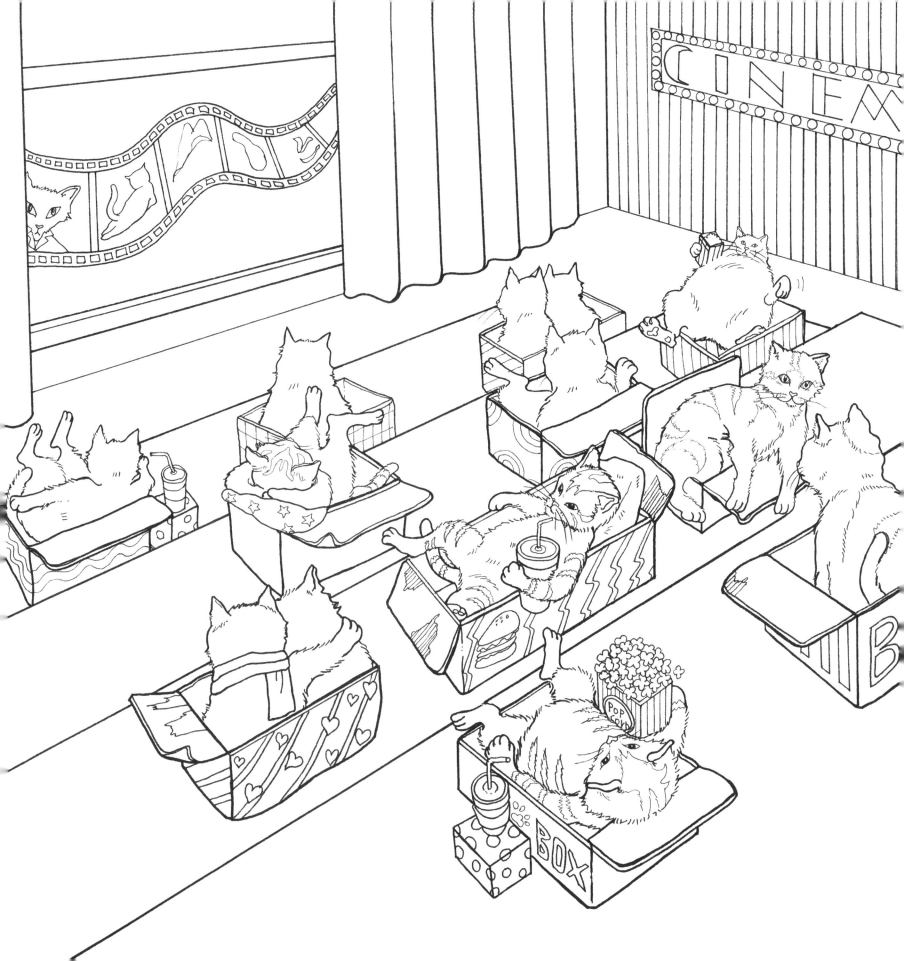

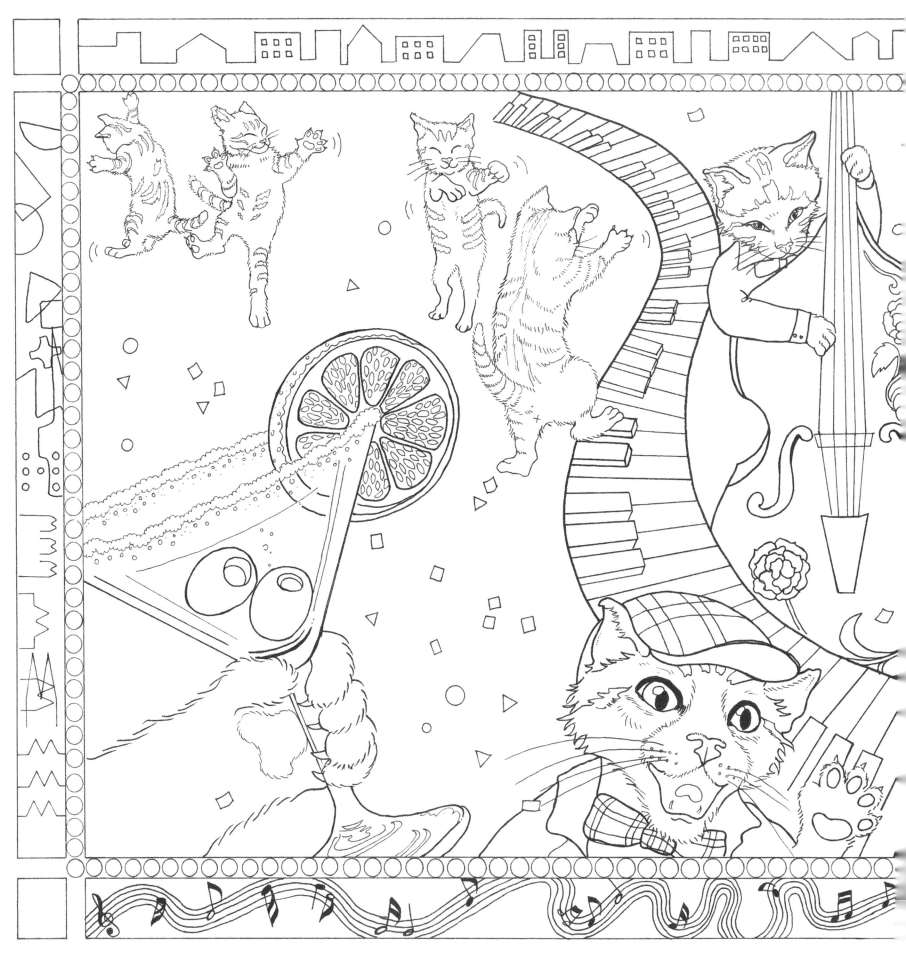

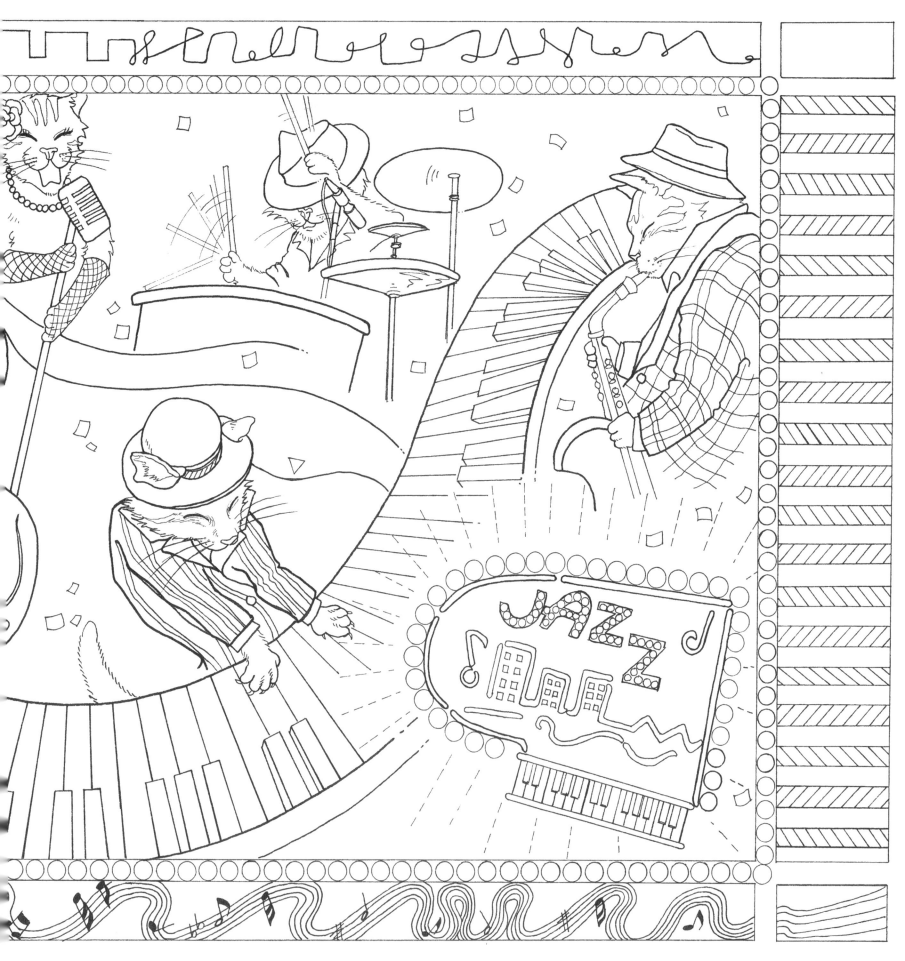

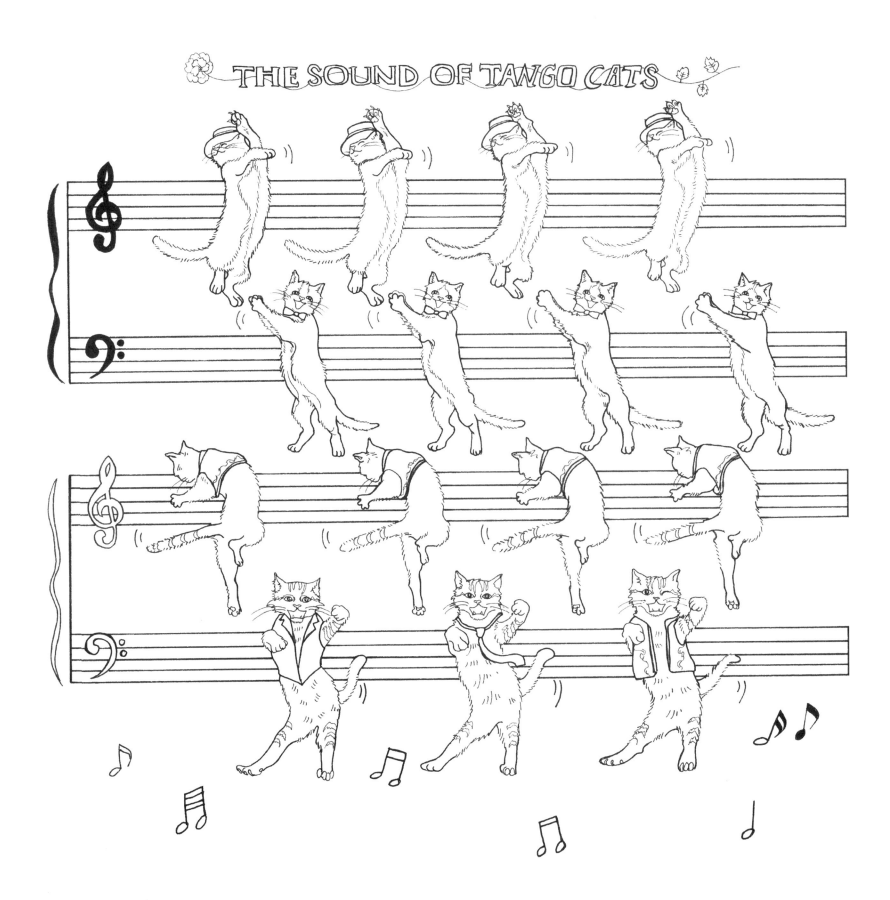

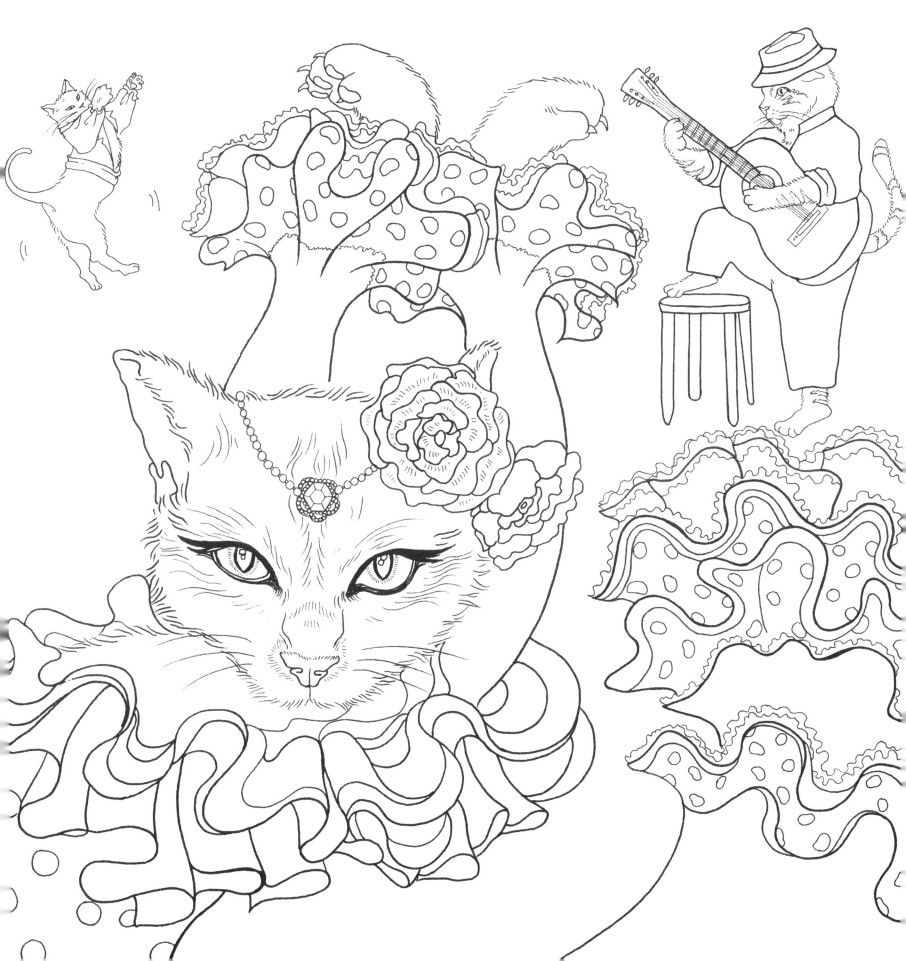

화가 날 때 가장 좋아하는 것을 사서 차를 타는 거예요.
풍선도 좋고 아이스크림도 좋아요.
분노하고 흥분하는 건 우리가 가진 영감을 모두 소진해버리는 일이에요.

"아니면 낮잠도 좋아요."

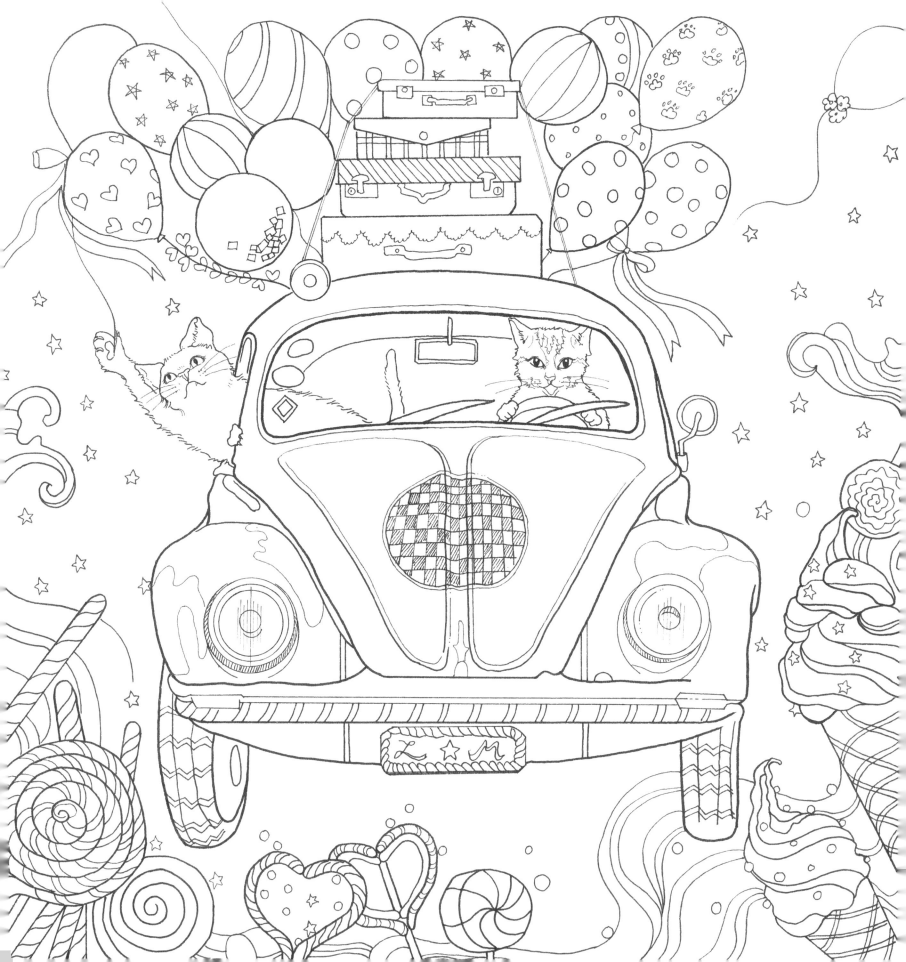

욕심과 집착을 버려 봐요.
깃털처럼 가벼워질 거예요.

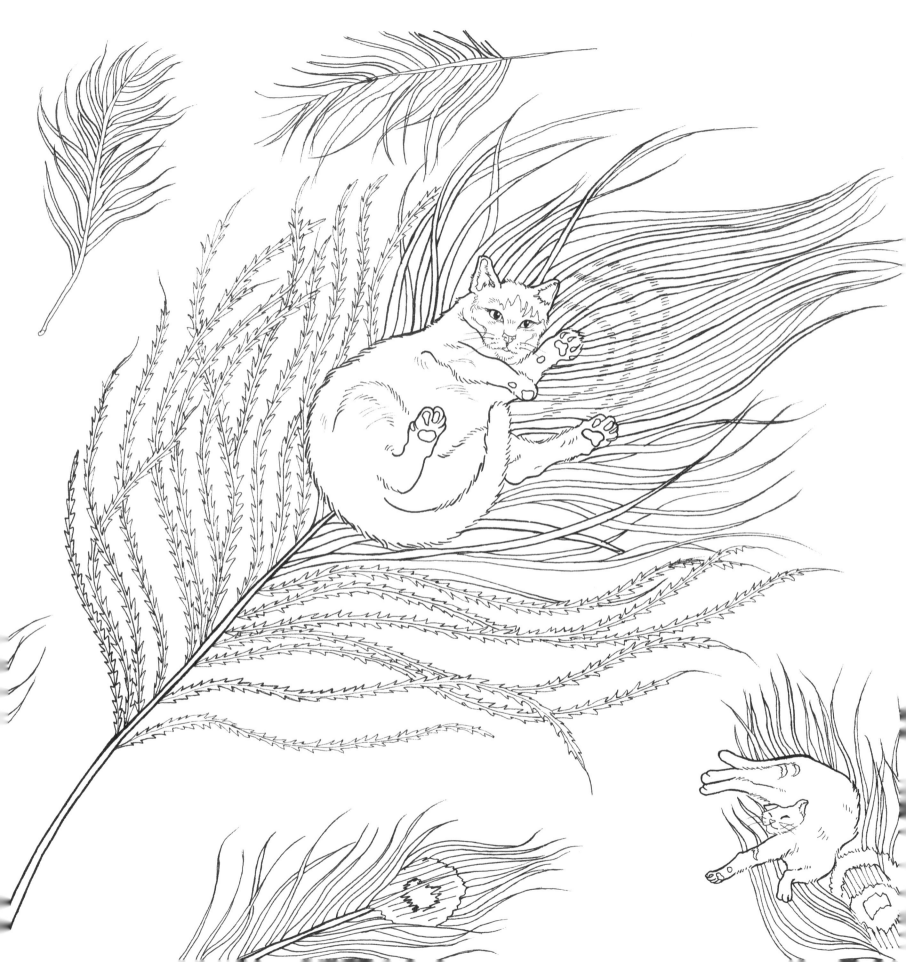

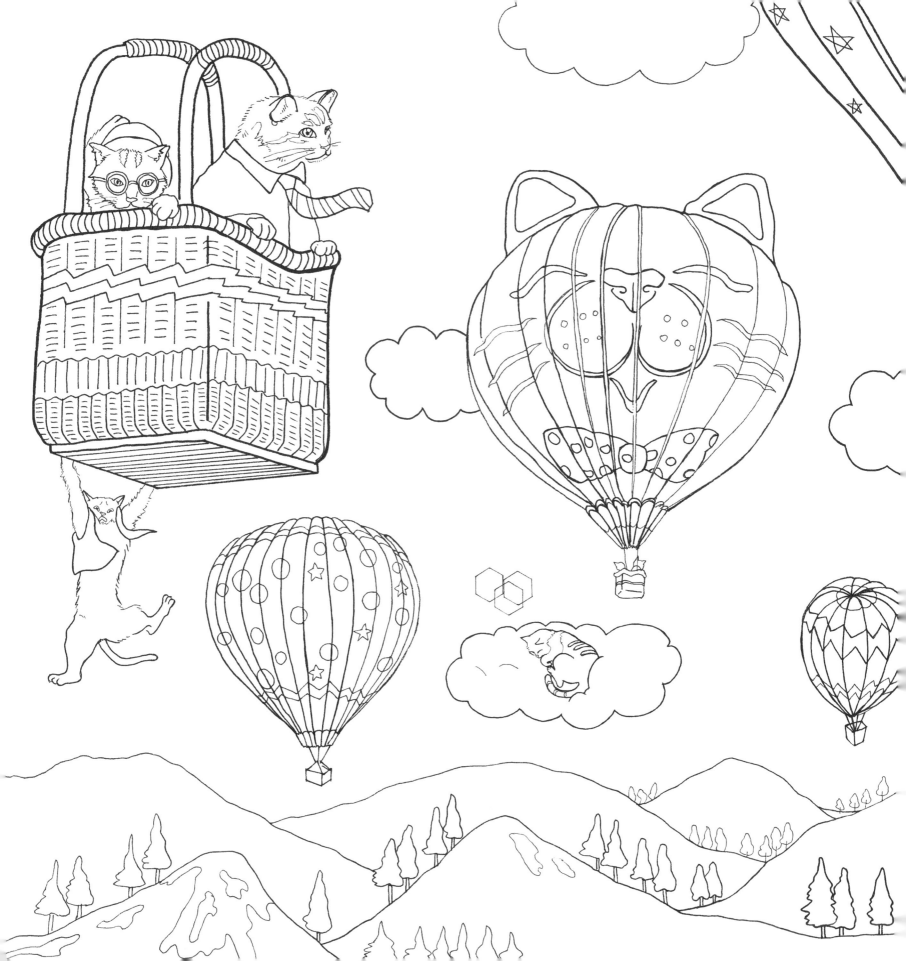

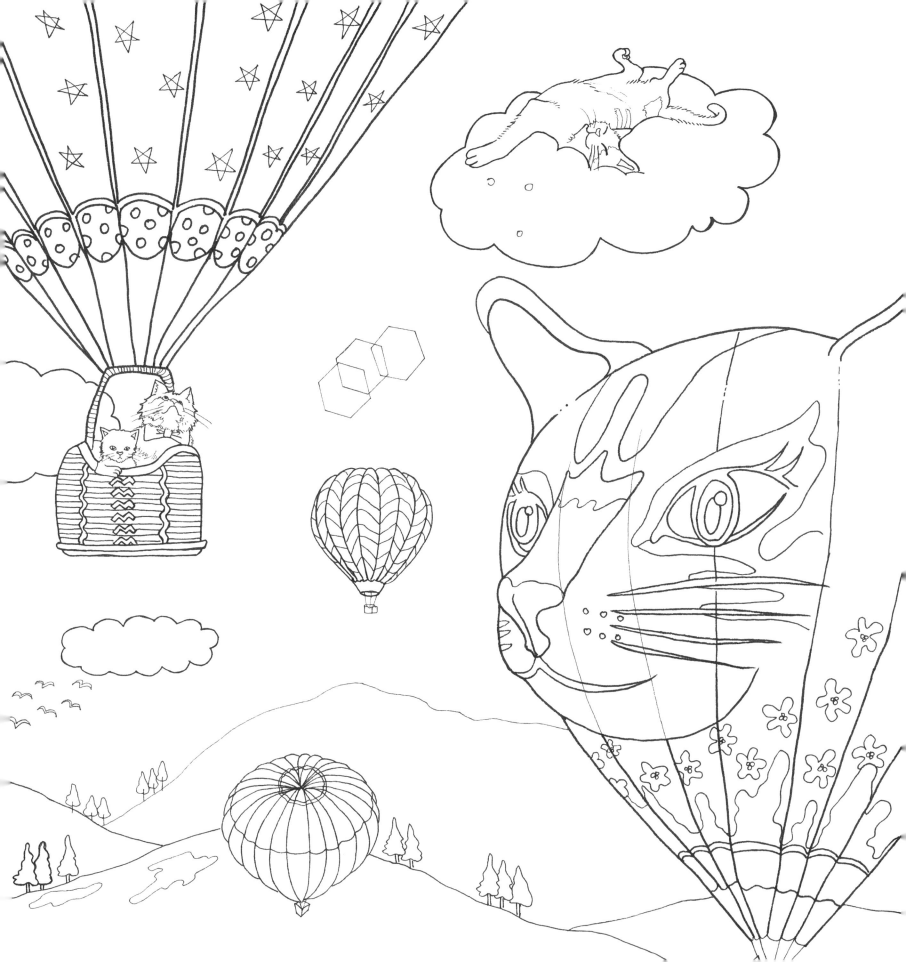

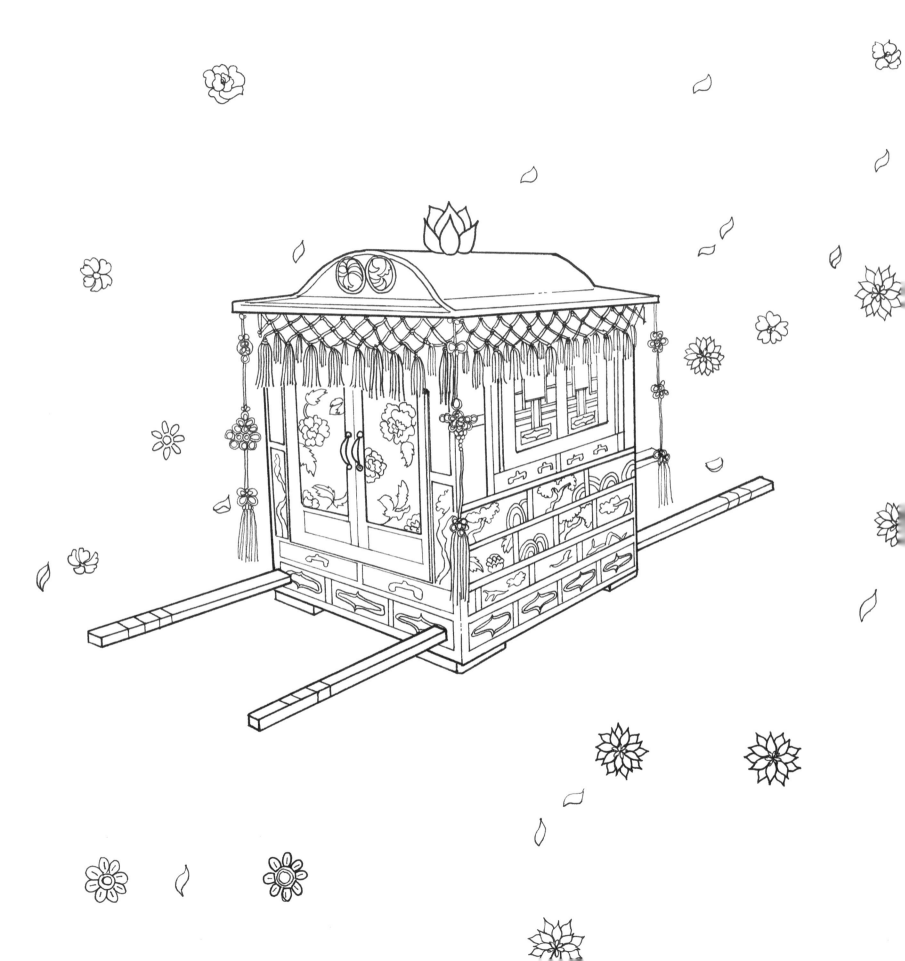

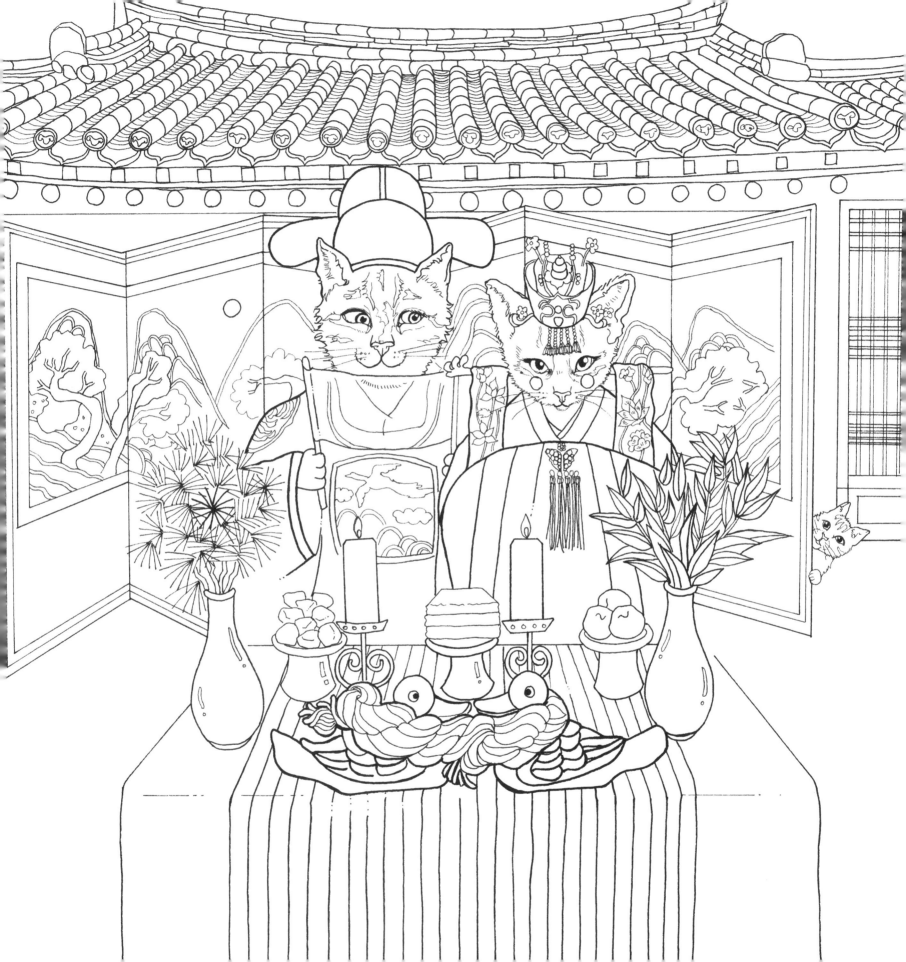

나의 몸과 마음은 스스로 씻어내야 해요. 정성스레 차를 내리며
심신을 정화하는 것이 곧 그루밍이에요.

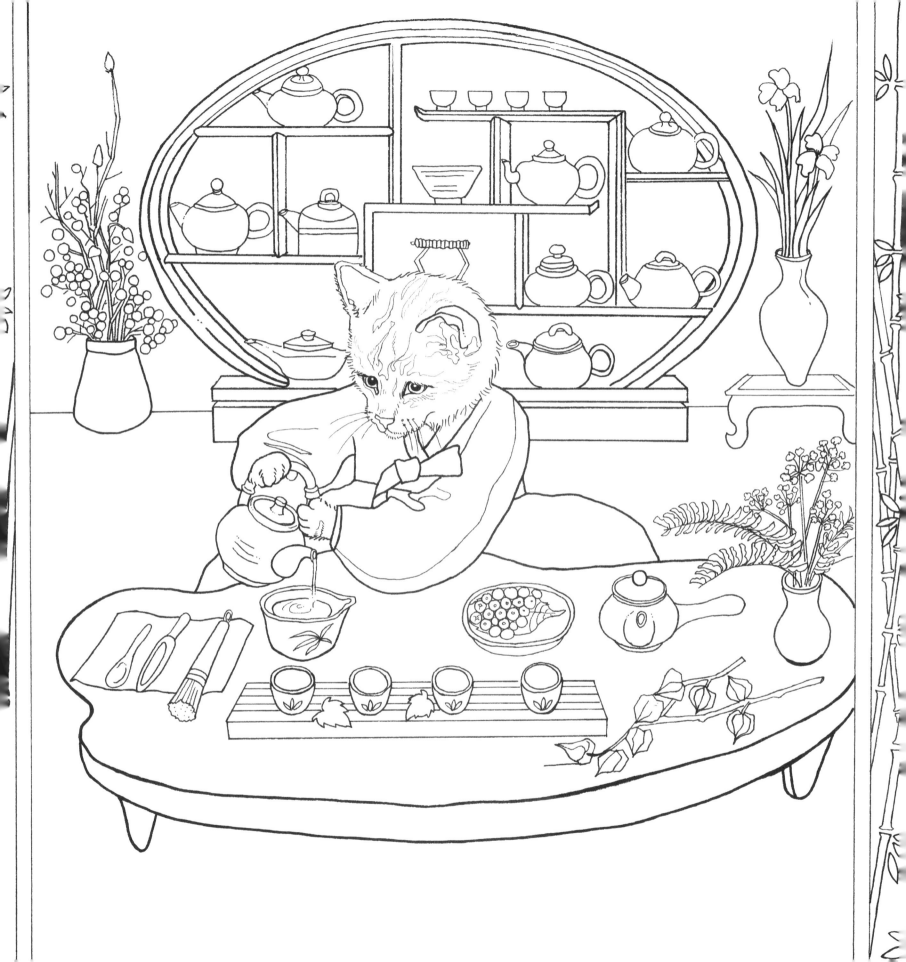

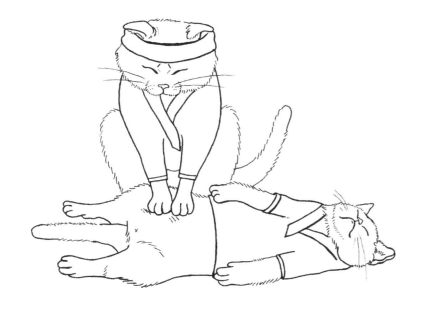

그거 알아요? 당신이 잠들었을 때마다 이렇게 마사지를 해주곤 했어요.
내일도 기대하세요.

"맹연습 중!"

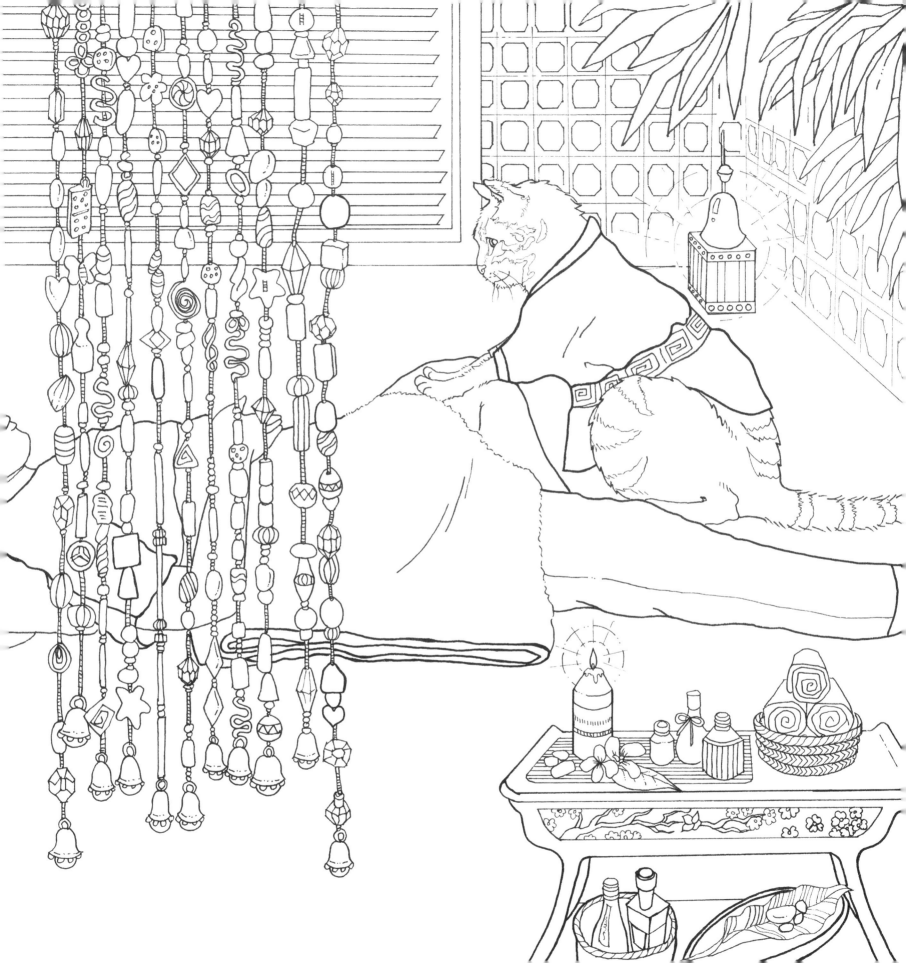

"로봇청소기는 타야 제맛!"

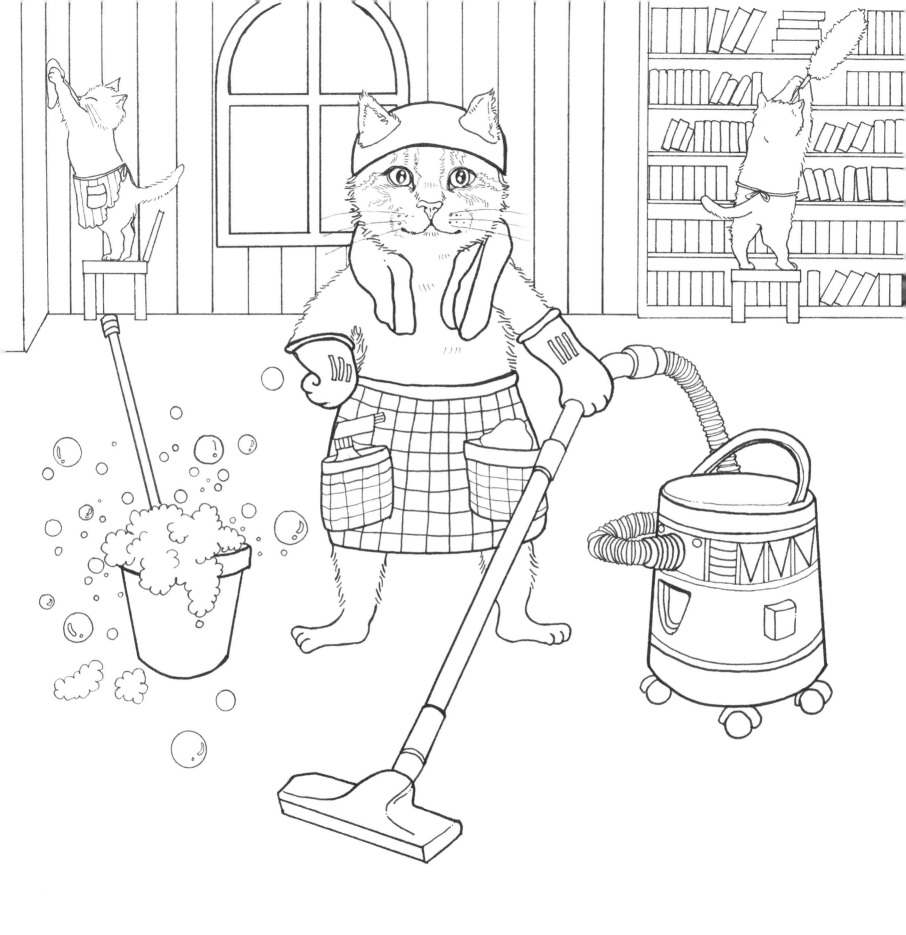

정말 맛있는 음식은 비싸거나 양이 많은 음식이 아니라
바로 지금 먹고 싶은 음식이죠.
내가 좋아하는 음식들 맛보실래요?

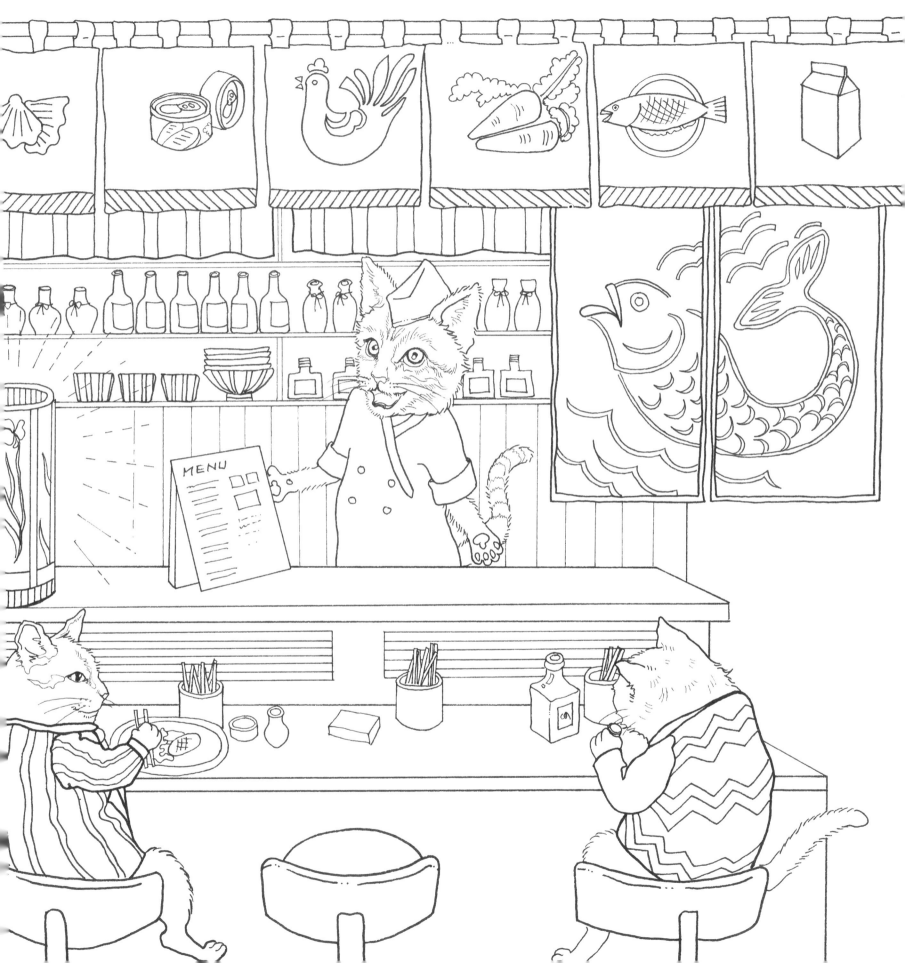

완벽한 휴식은 완벽한 하루를 만들죠.
자, 기술 전수해 줄게요. 이렇게 수면에 집중해보는 거예요.

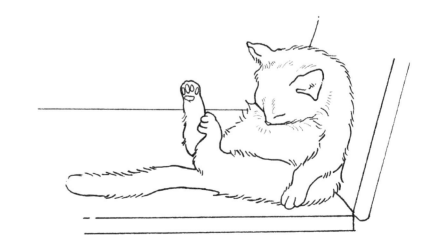

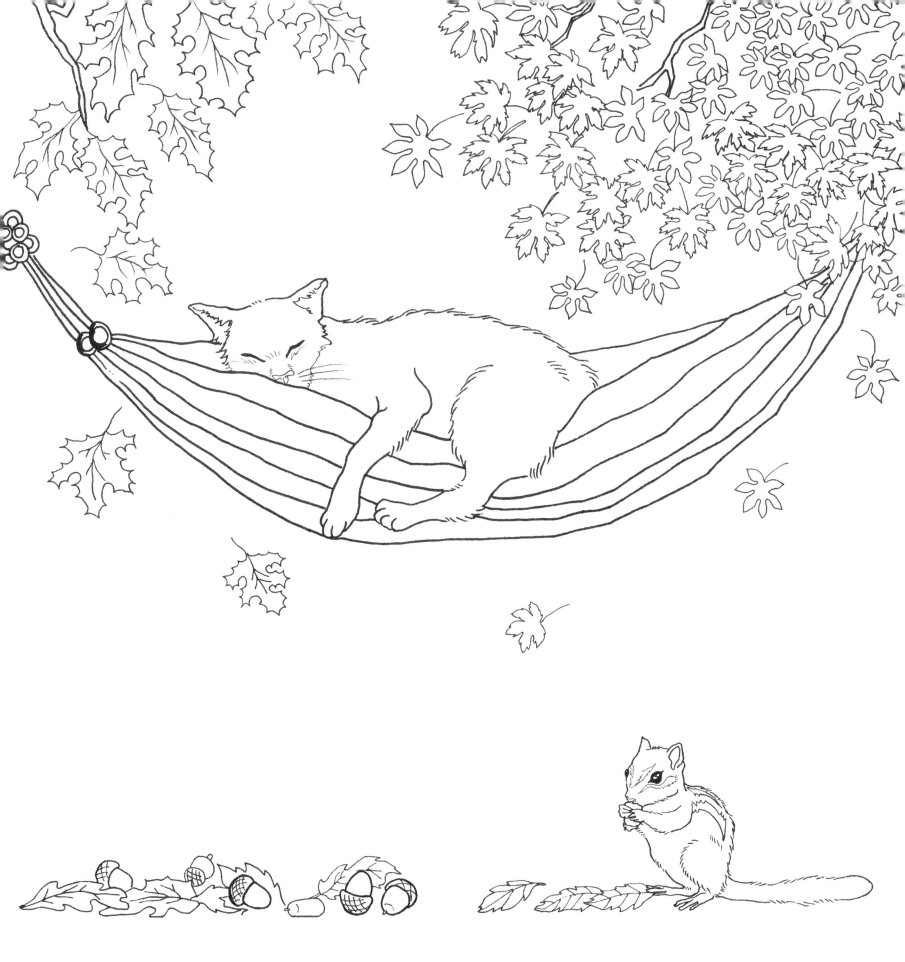

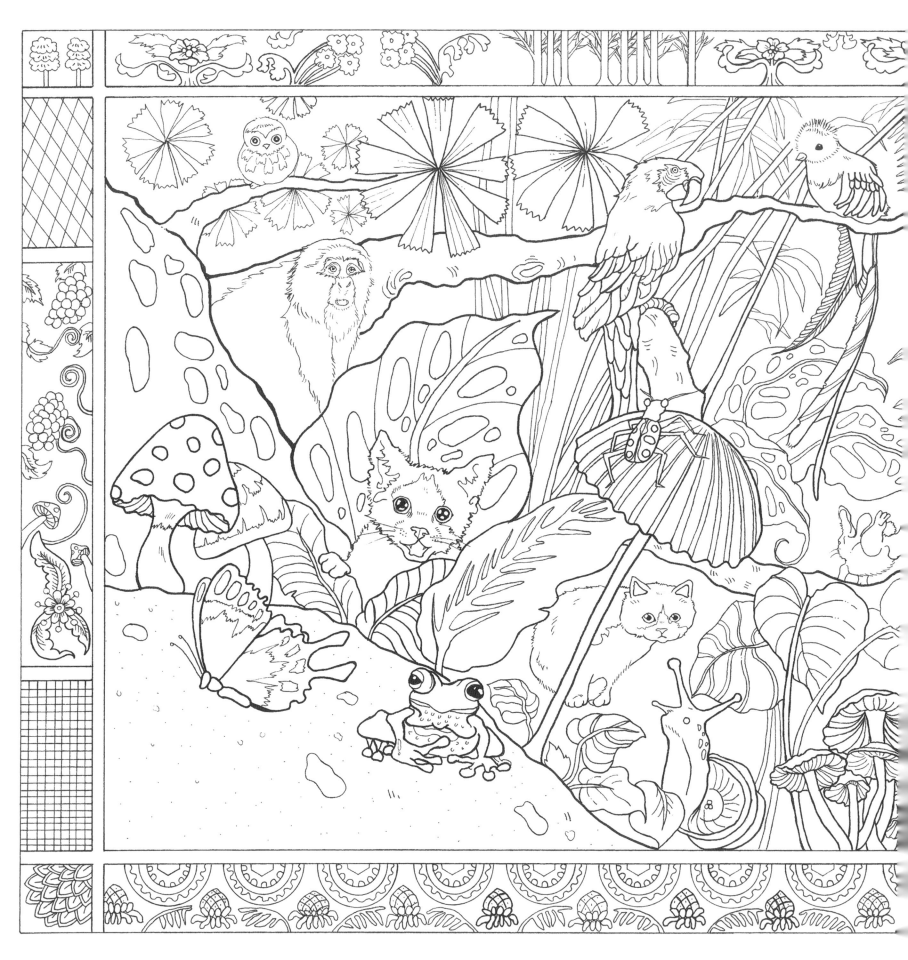

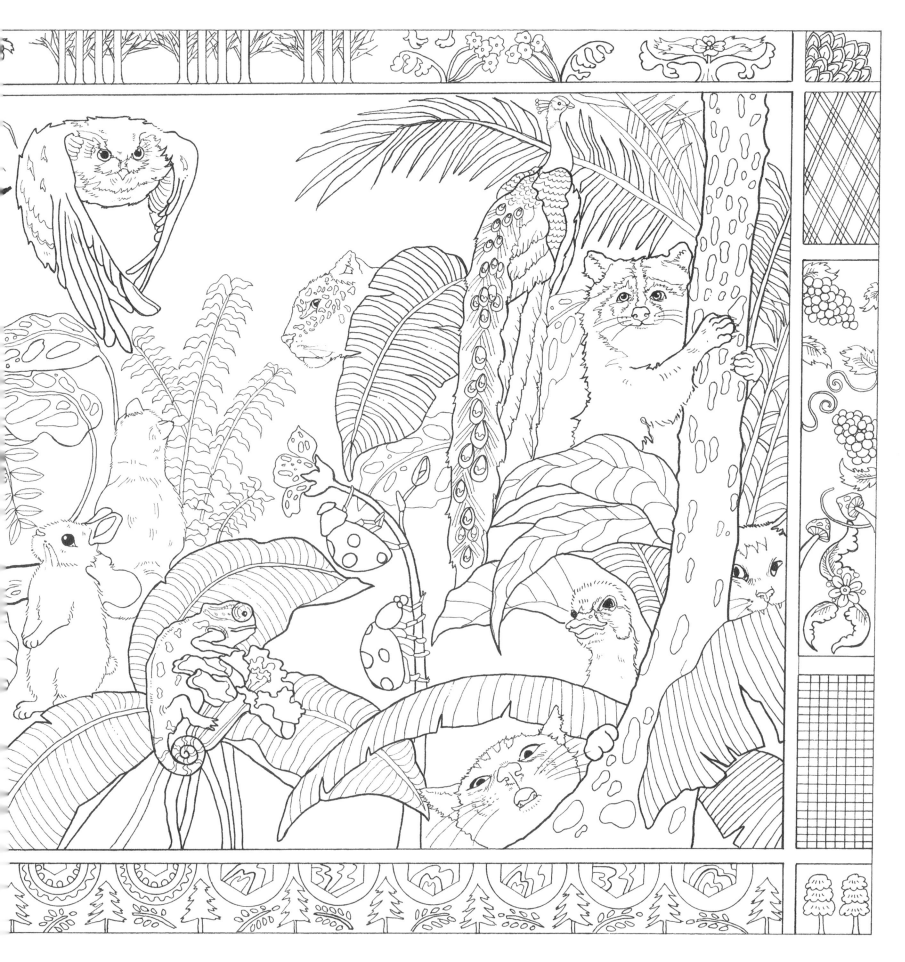

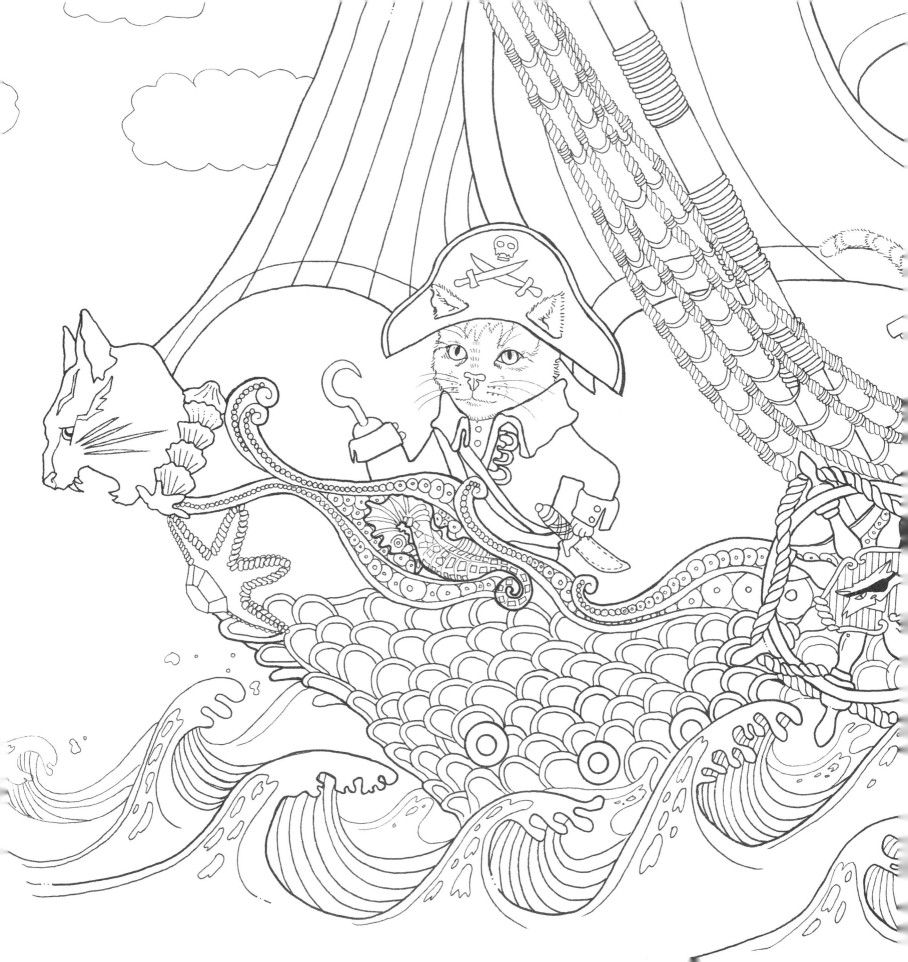

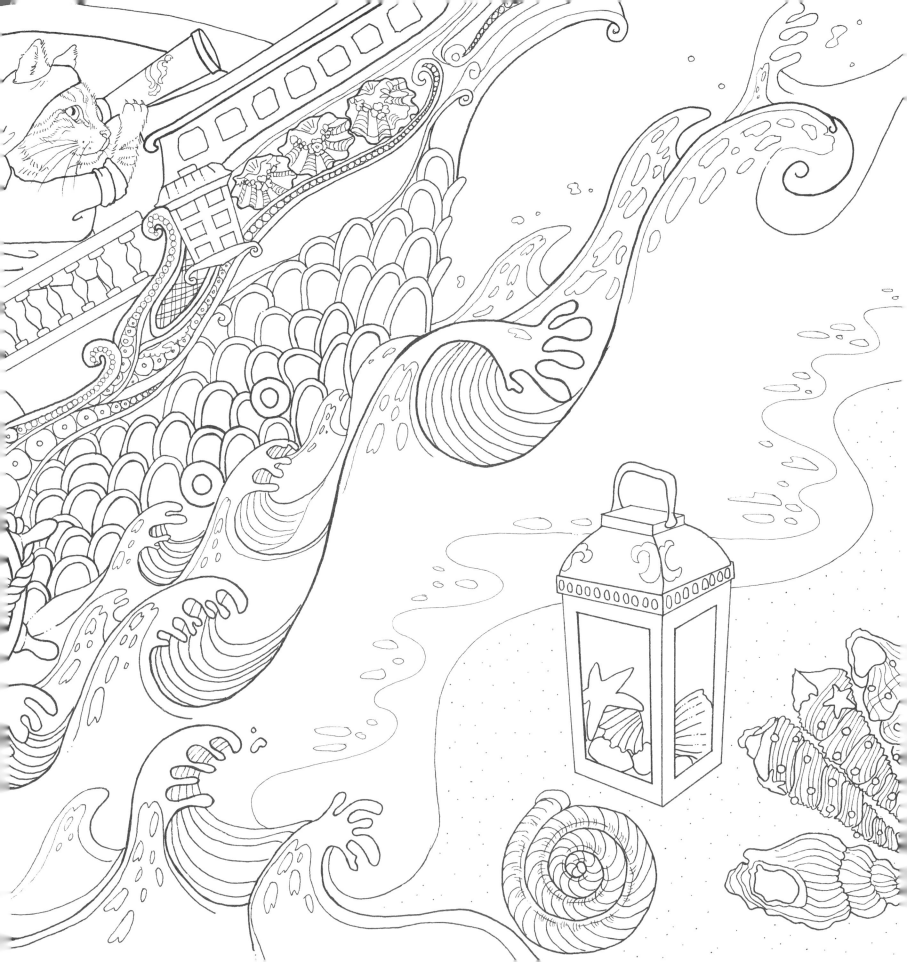

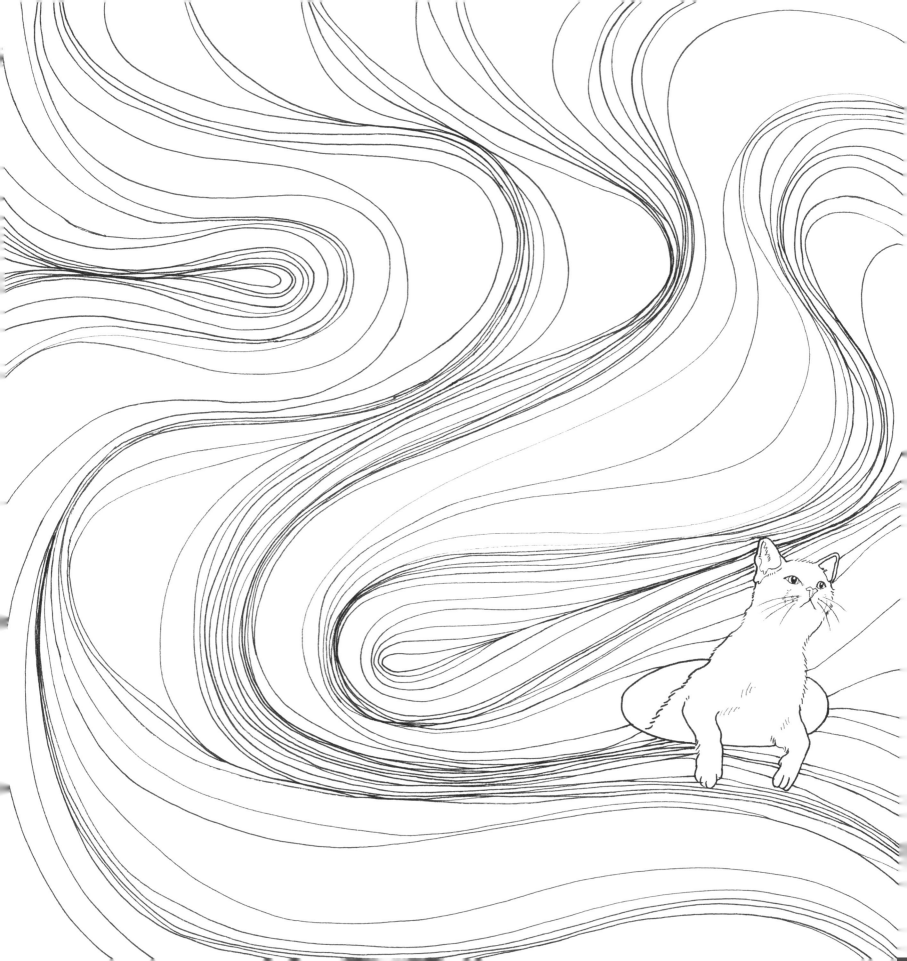

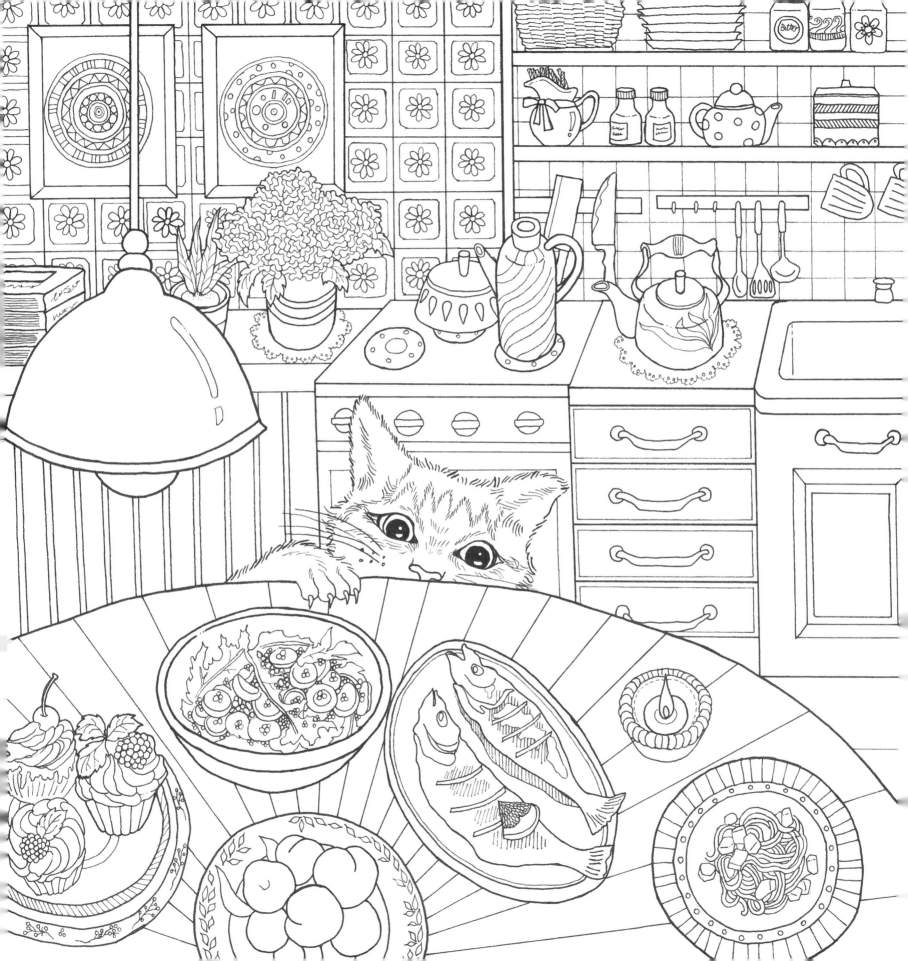

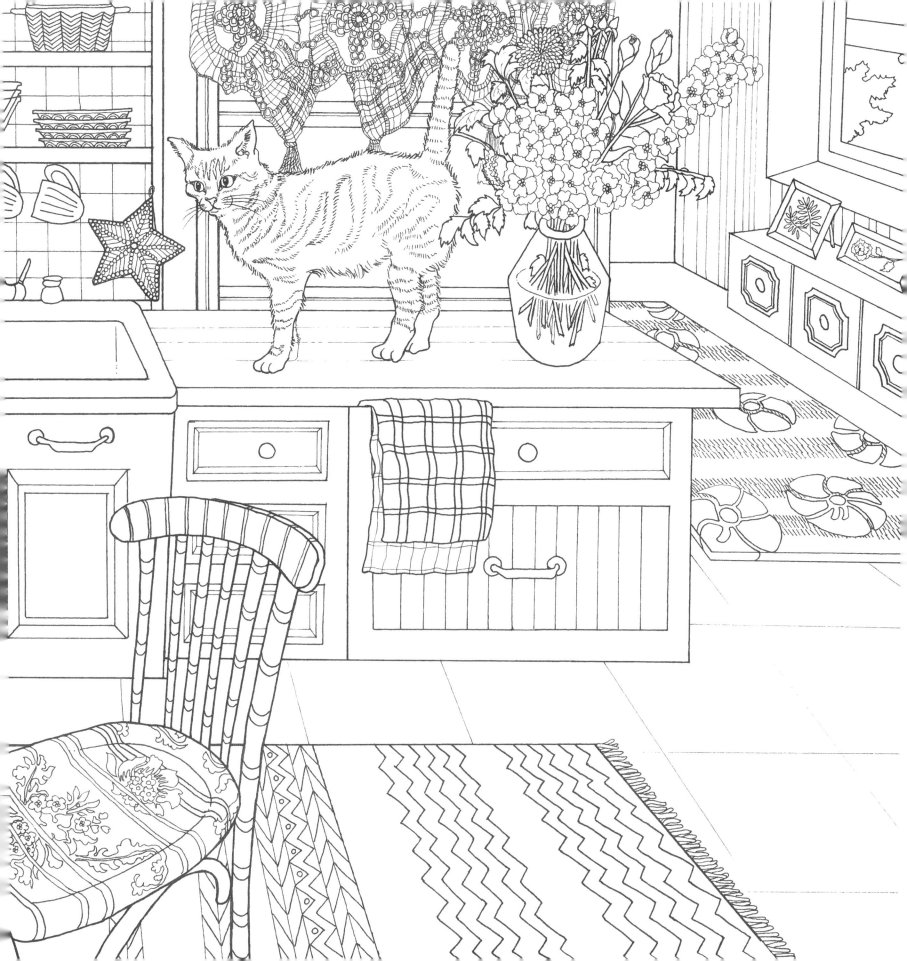

"책도 좋지만 나랑 놀아줘~."

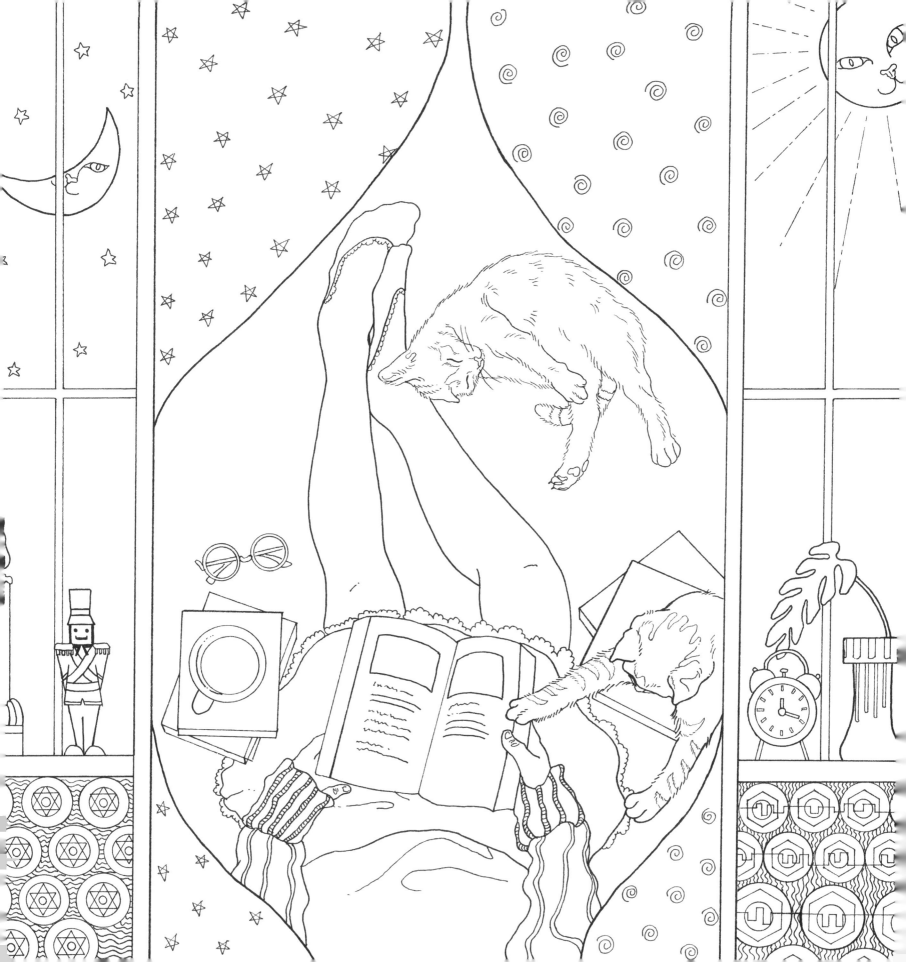

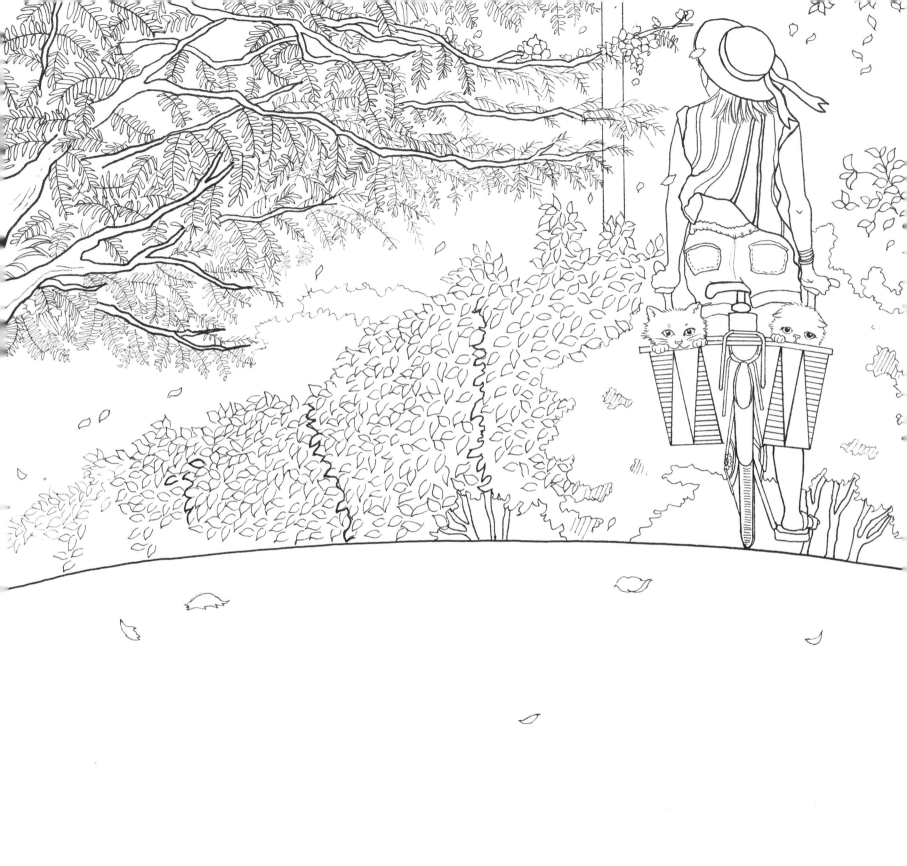

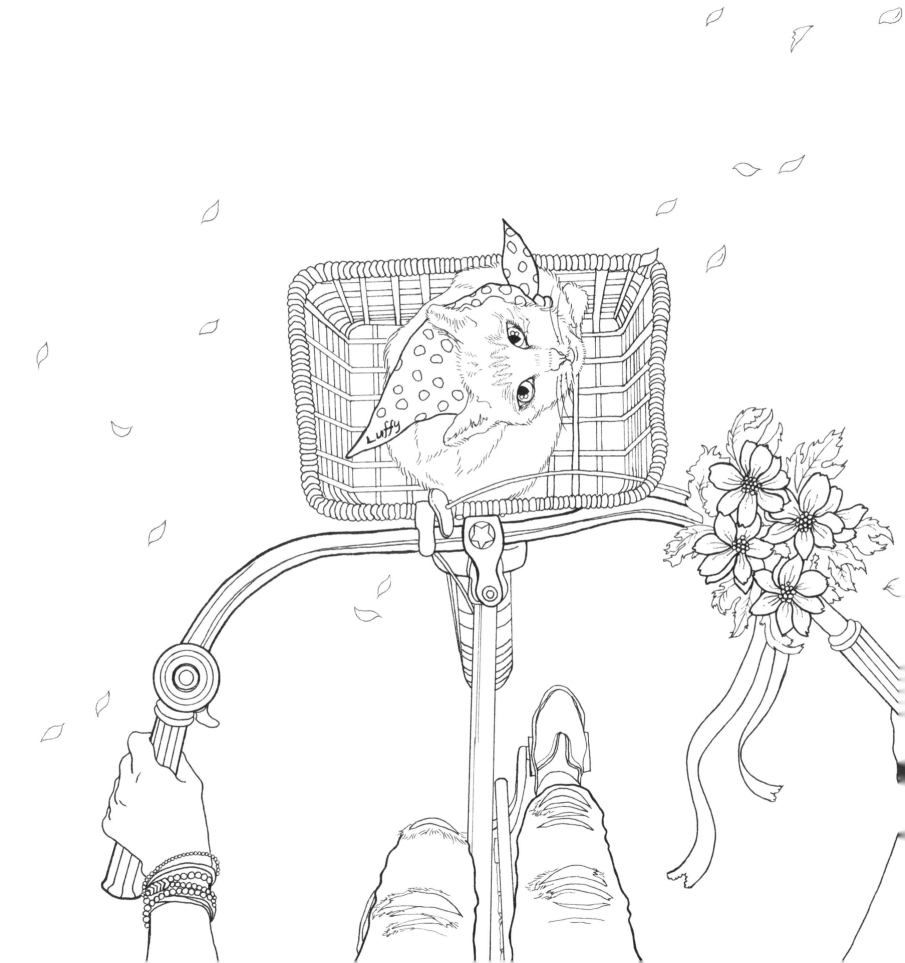

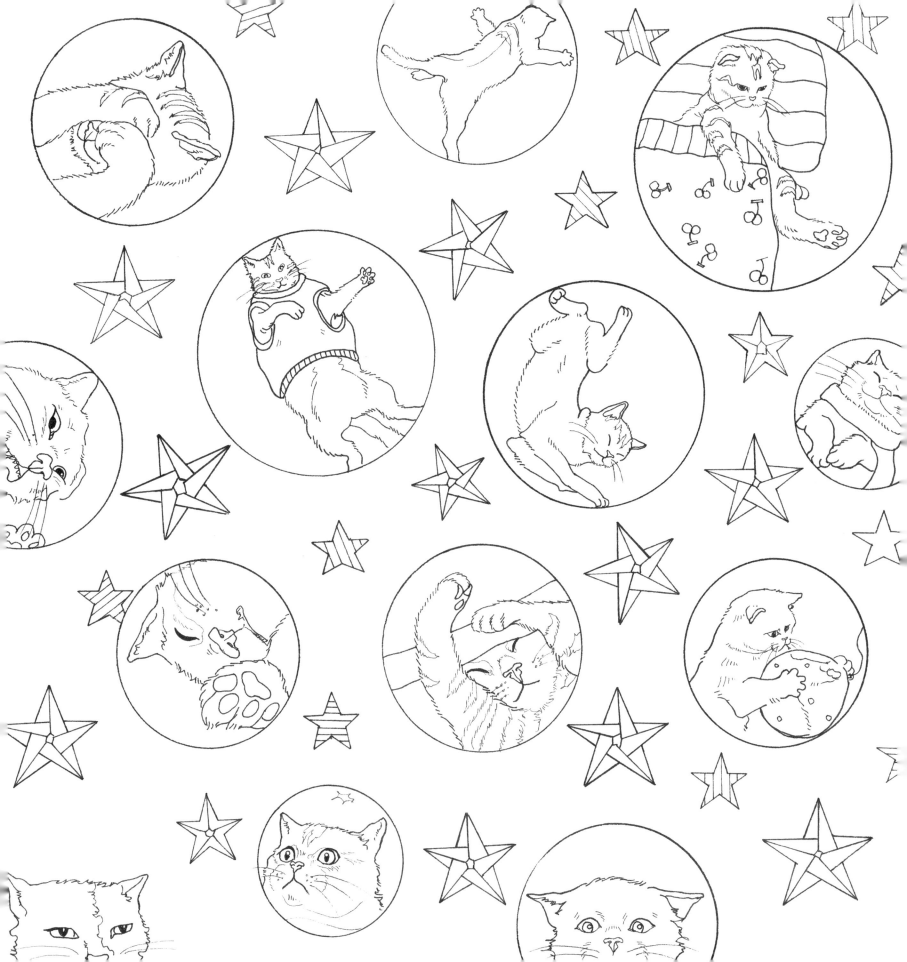

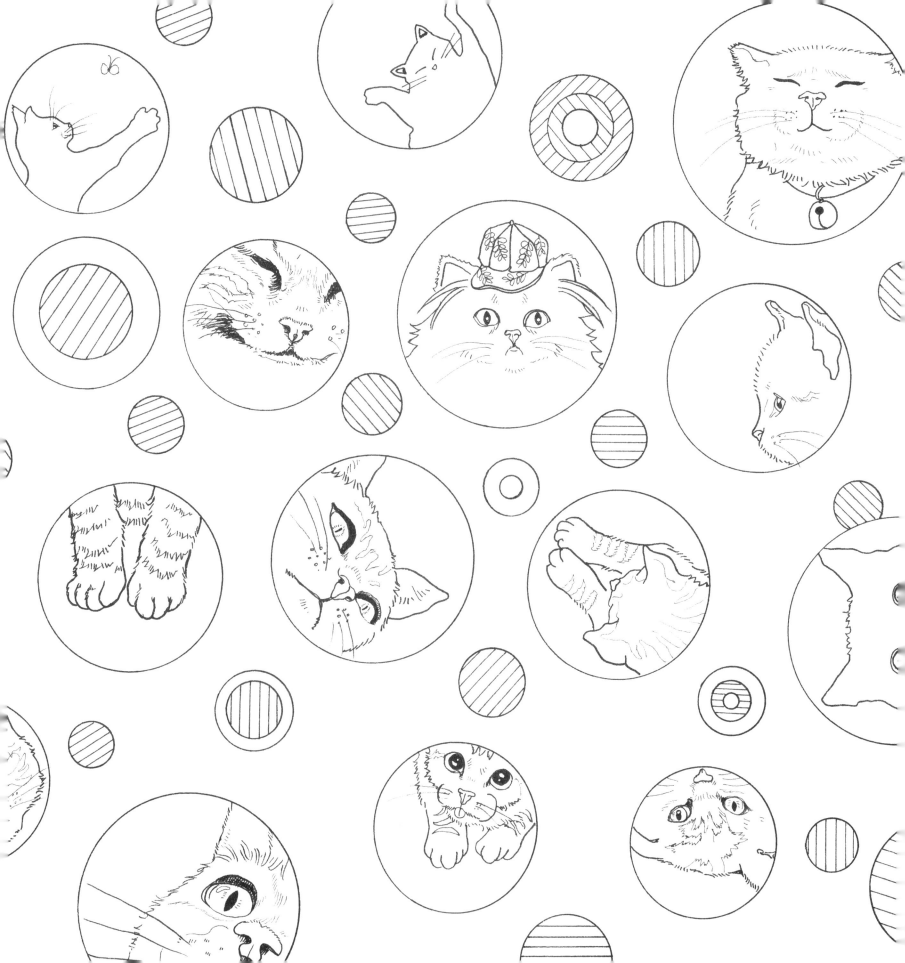

너무 더울 때 우리에게는 얼음 탄 콜라도 에어컨 같은 기계도 필요치 않죠.
전망 좋은 냉장고 타워에 올라가서 가끔 불어오는 서늘한 바람을 기다리는 것.
우리의 여름 나기는 그게 다예요.

"단, 냉장고에 오르는 기술은 필수!"

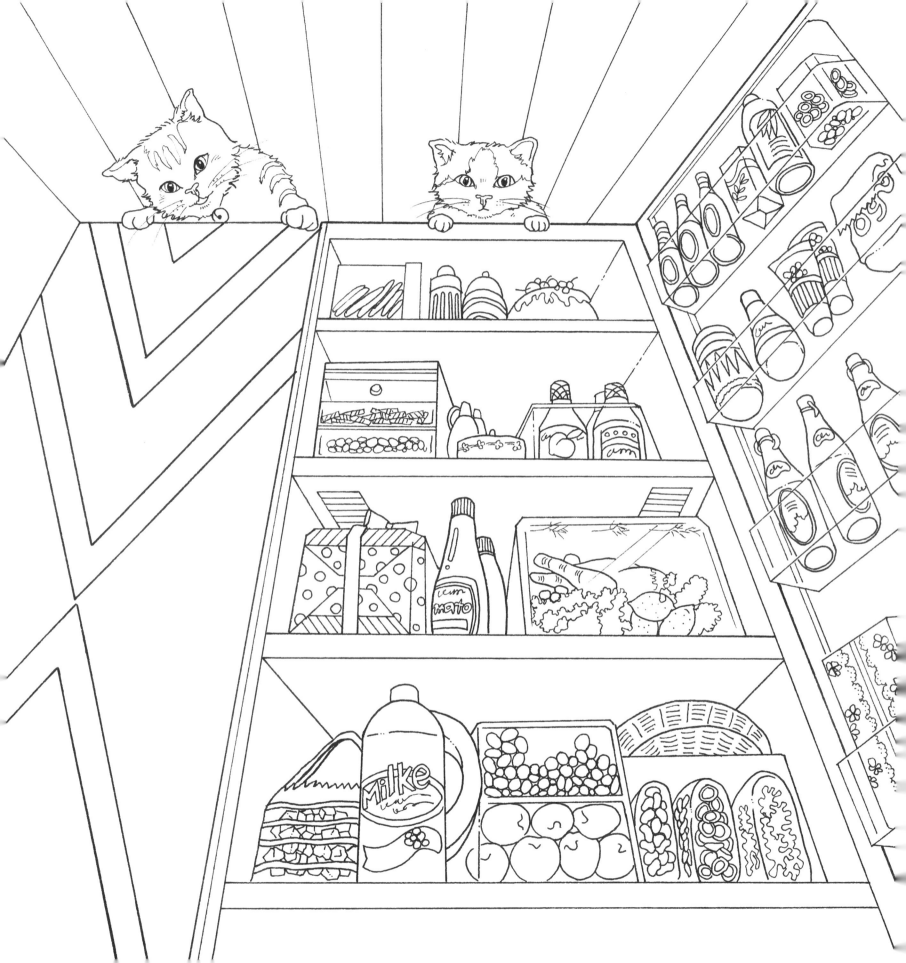

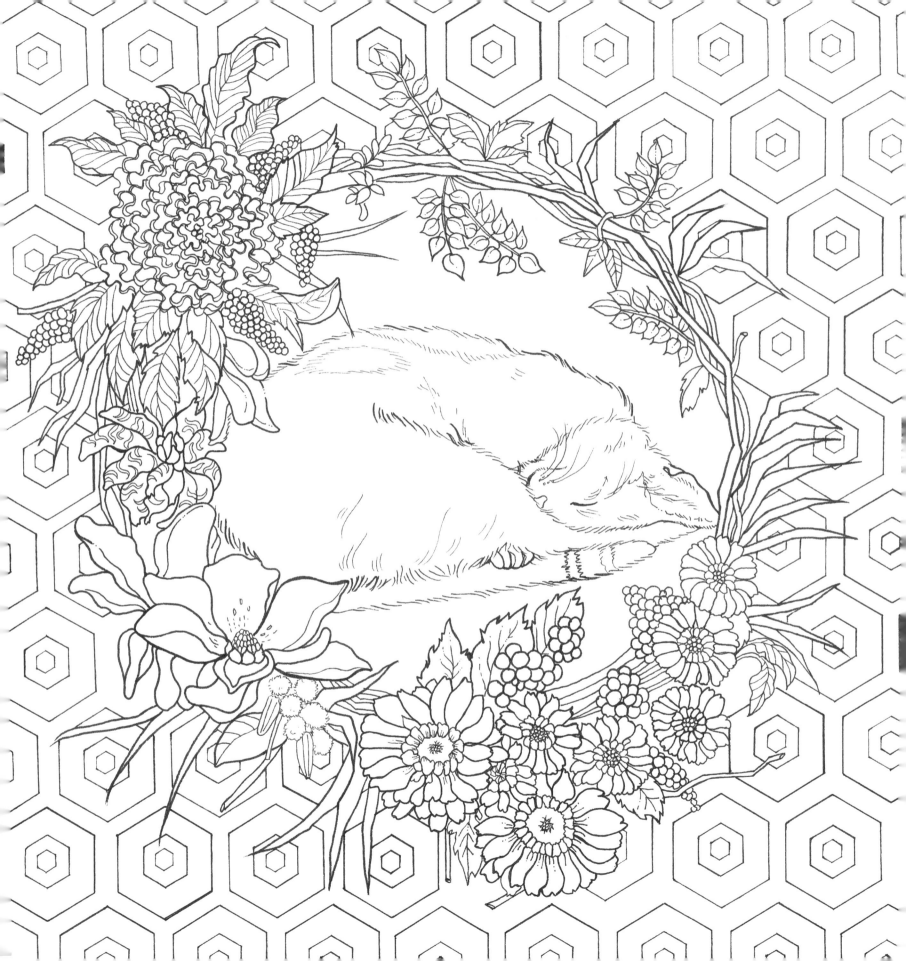

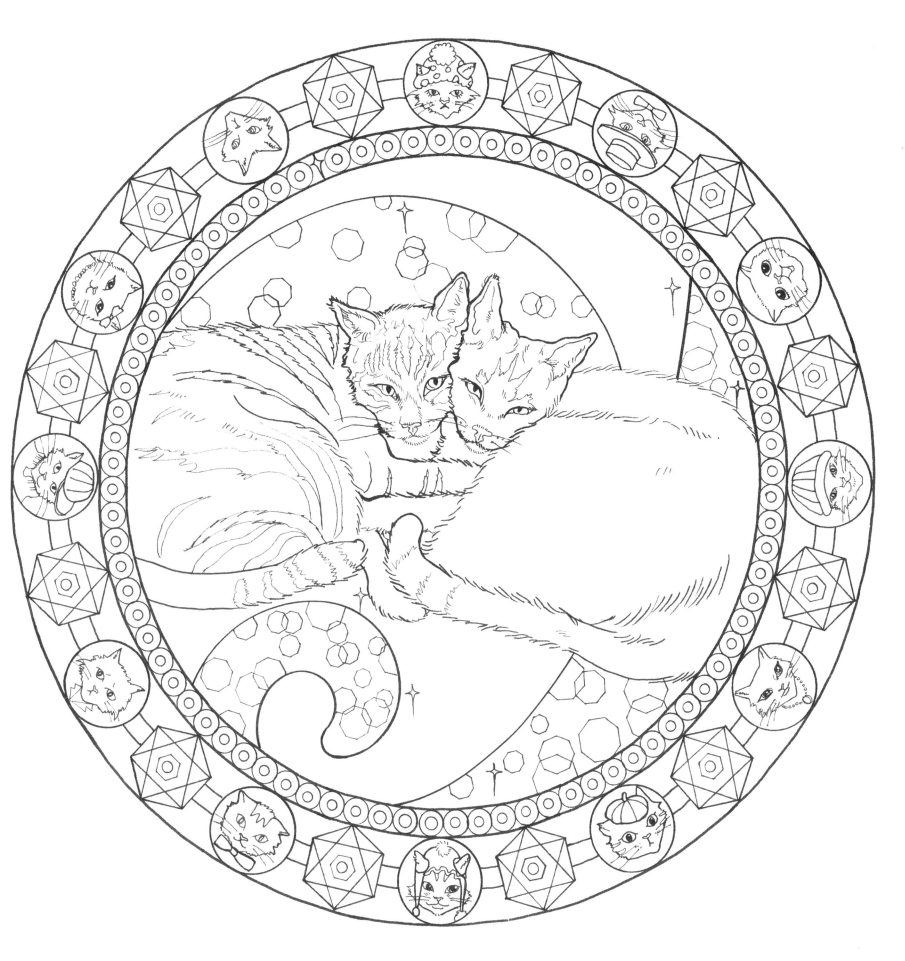

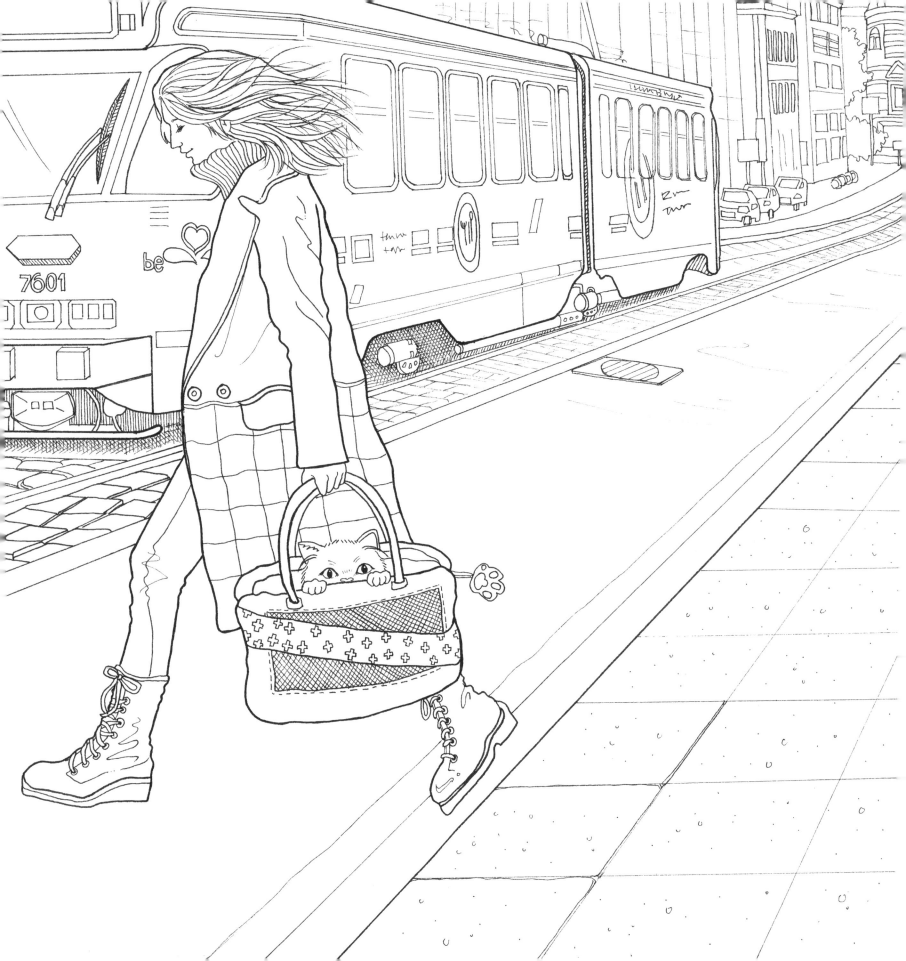

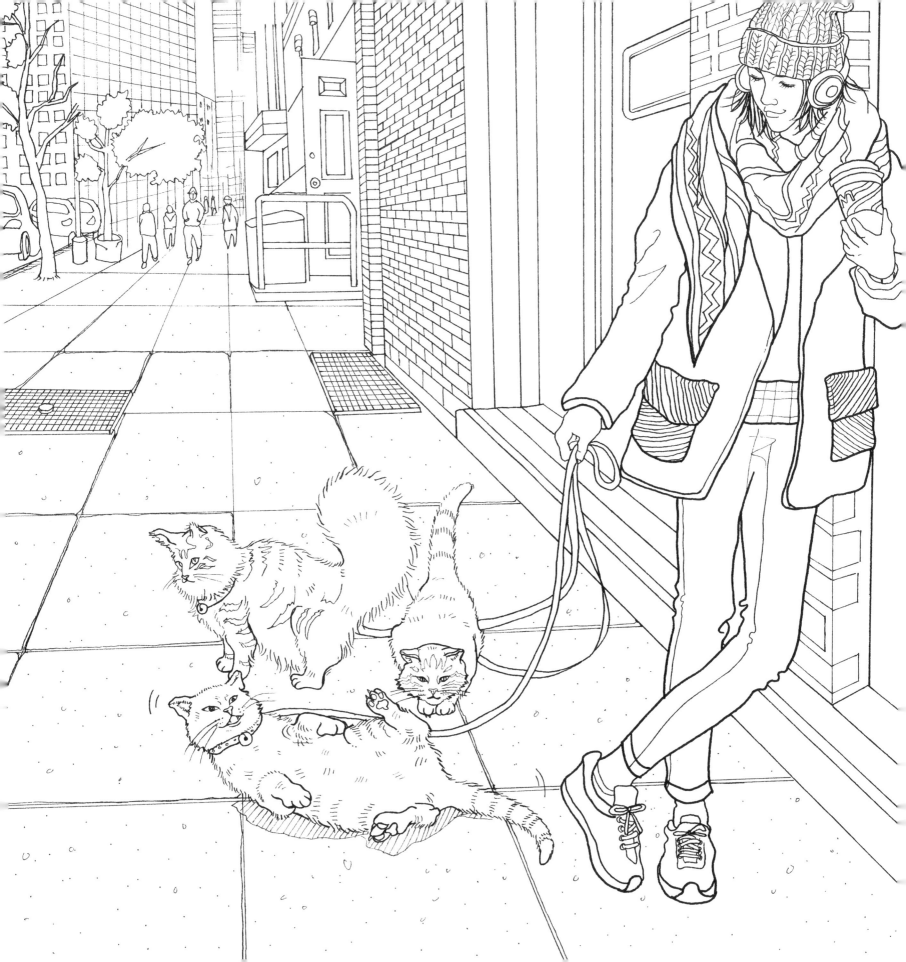

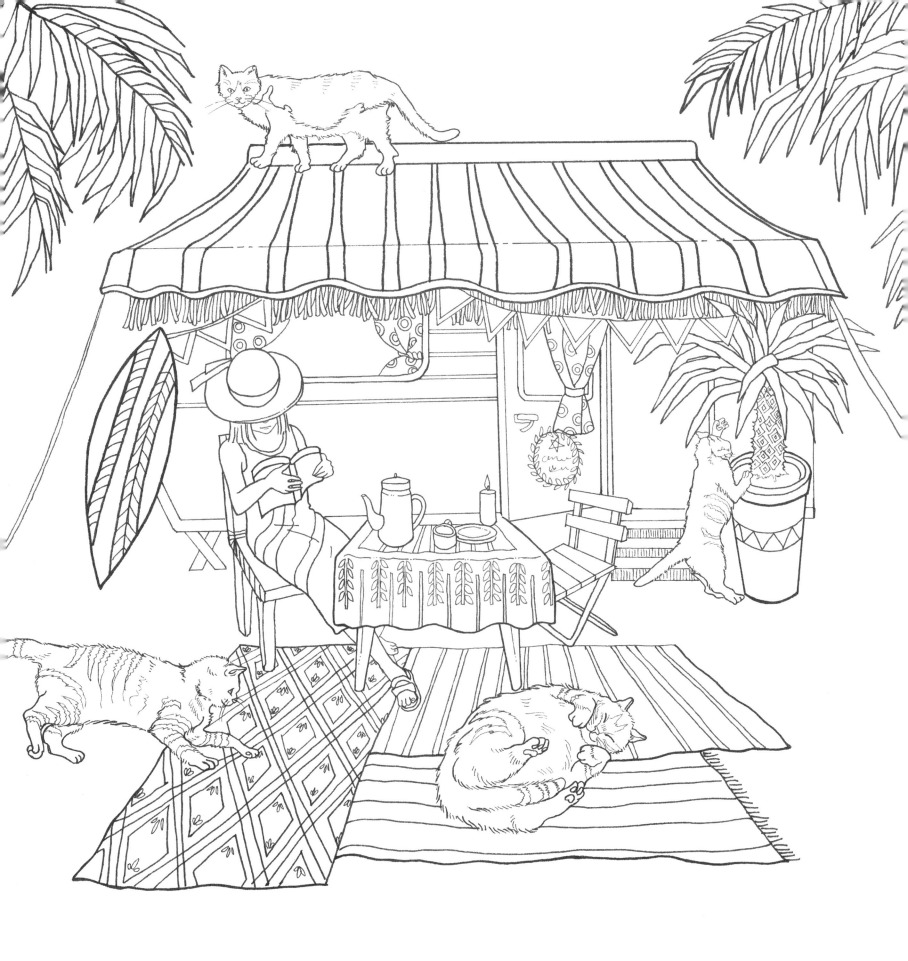

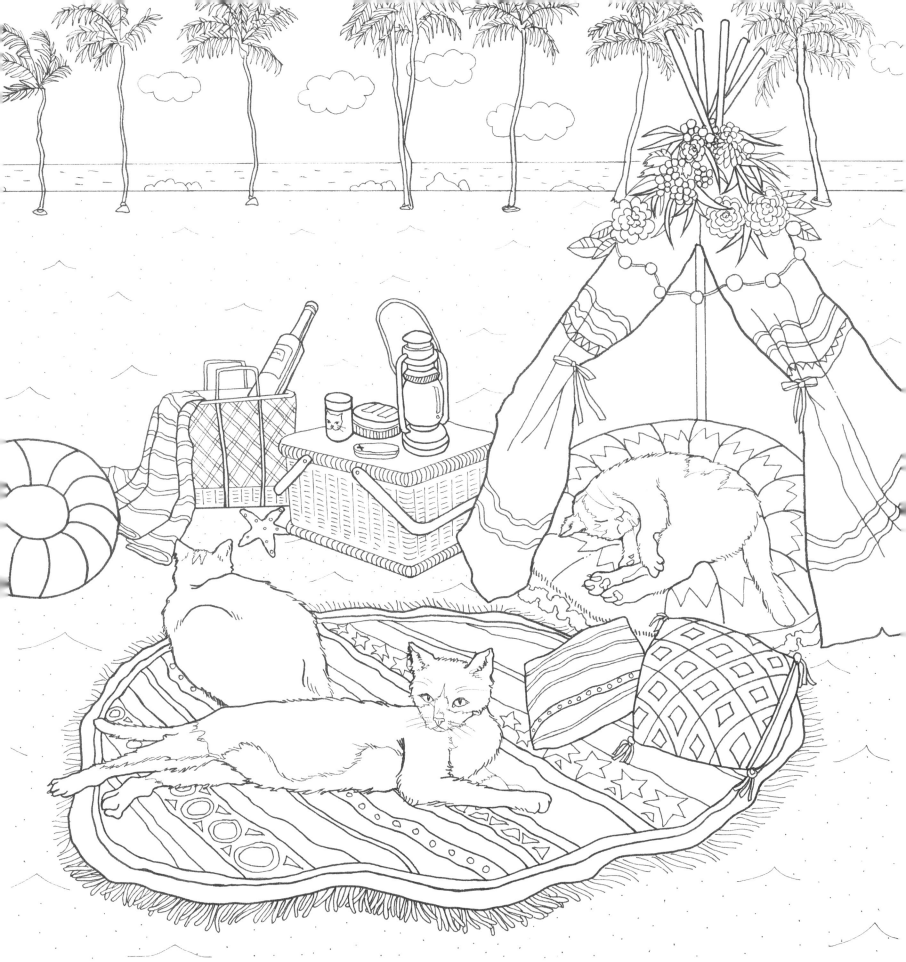

자유를 원하나요? 그렇다면 두려워하지 말아야죠.

포기해야 할 것도 많을 거예요.

하지만 걱정 말아요. 두려움은 곧 설렘으로 바뀔 거예요.

자유를 향해, 나와 함께 여행을 떠나 볼래요?

"룰루랄라!"

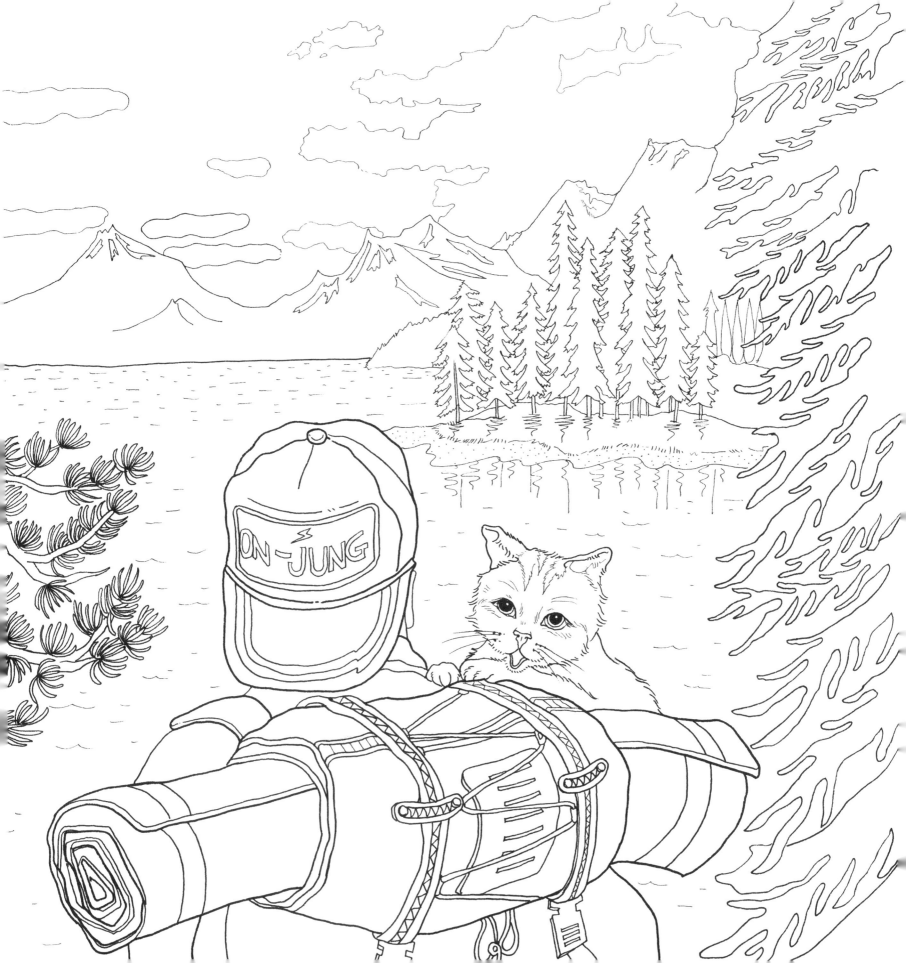

"첫 친구."

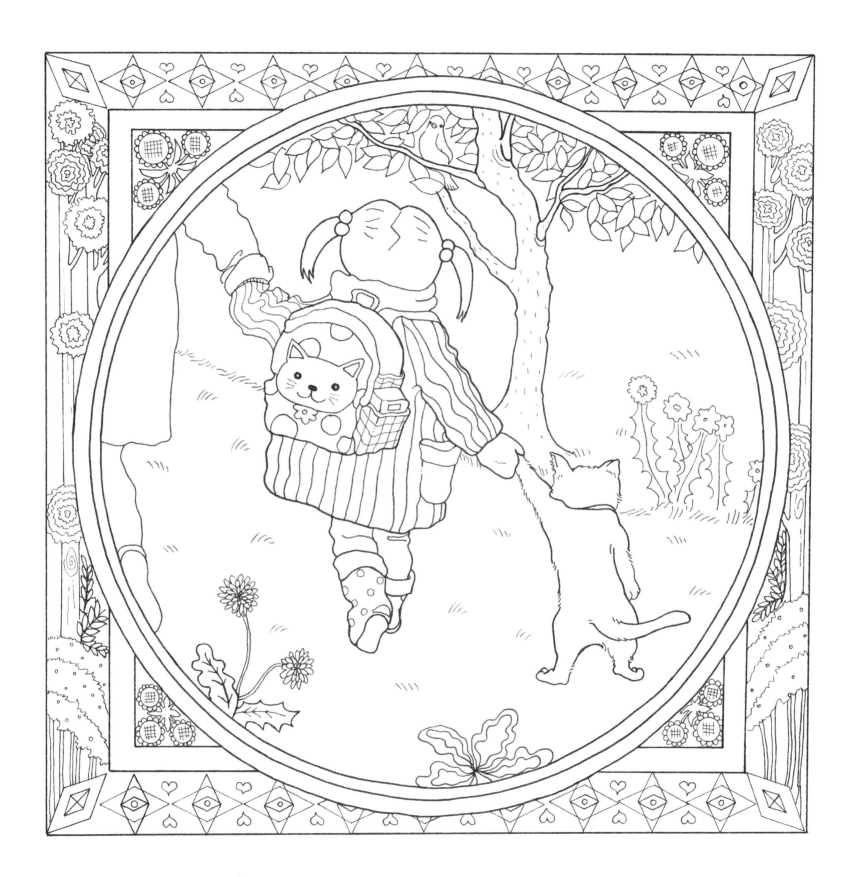

당신과 나의 끈은 언제부터 이어졌을까요?

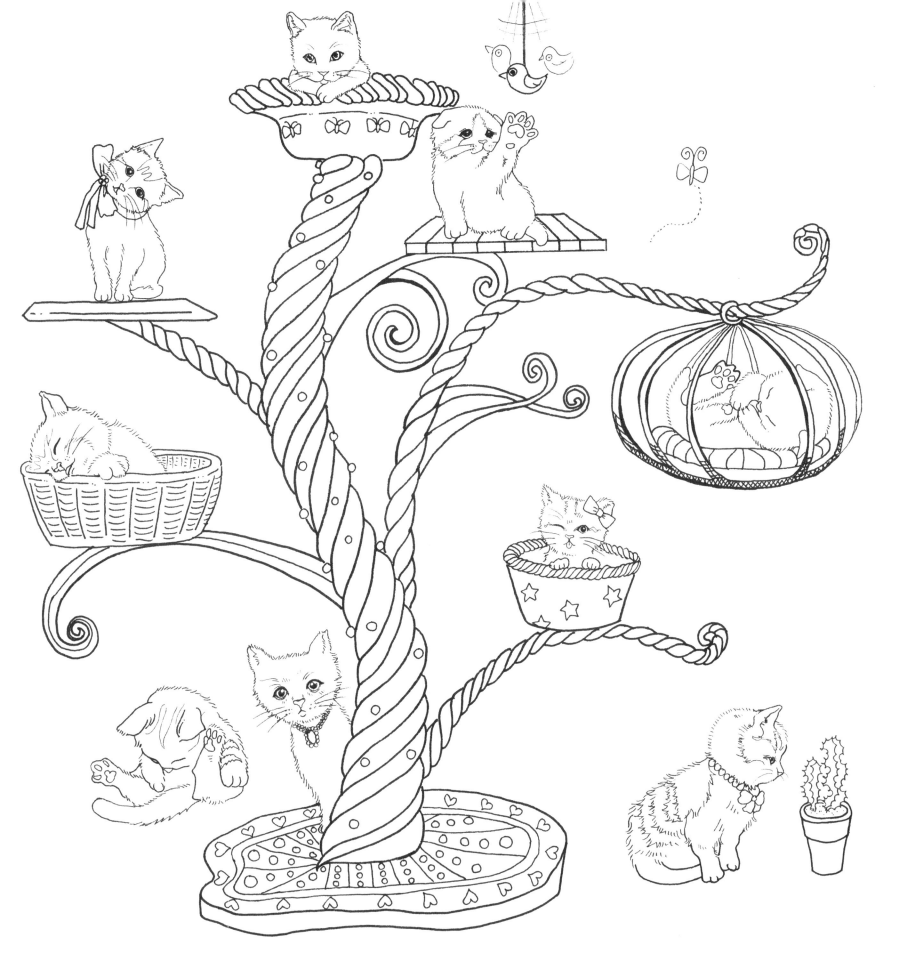

혼자일 때, 울고 있을 때, 아플 때
그때마다 내게 와서 갸르릉 말해주어서 고마워.

"울지 마……."

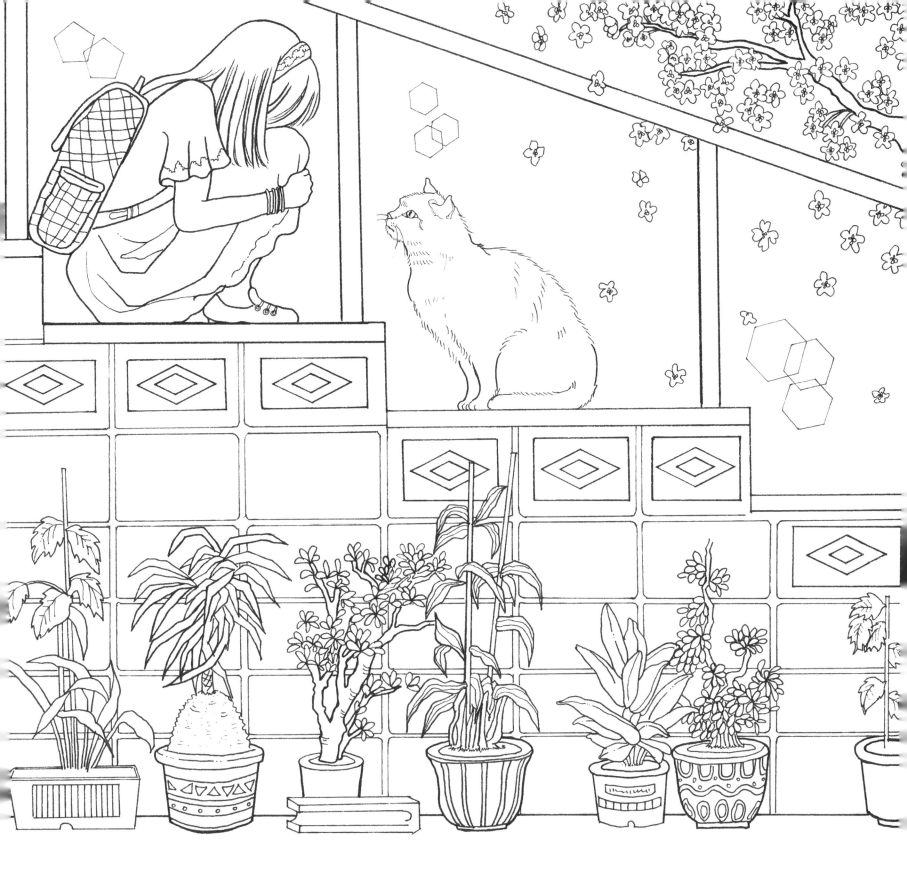

혹시 그냥 지나쳤던 풍경이 있었나요? 미처 알아보지 못했던 아름다움은요?
생을 마감하기 직전에야 그들이 보이게 둘 건가요?
지금 필요한 건 아름다움을 조용히 발견하는 거예요.

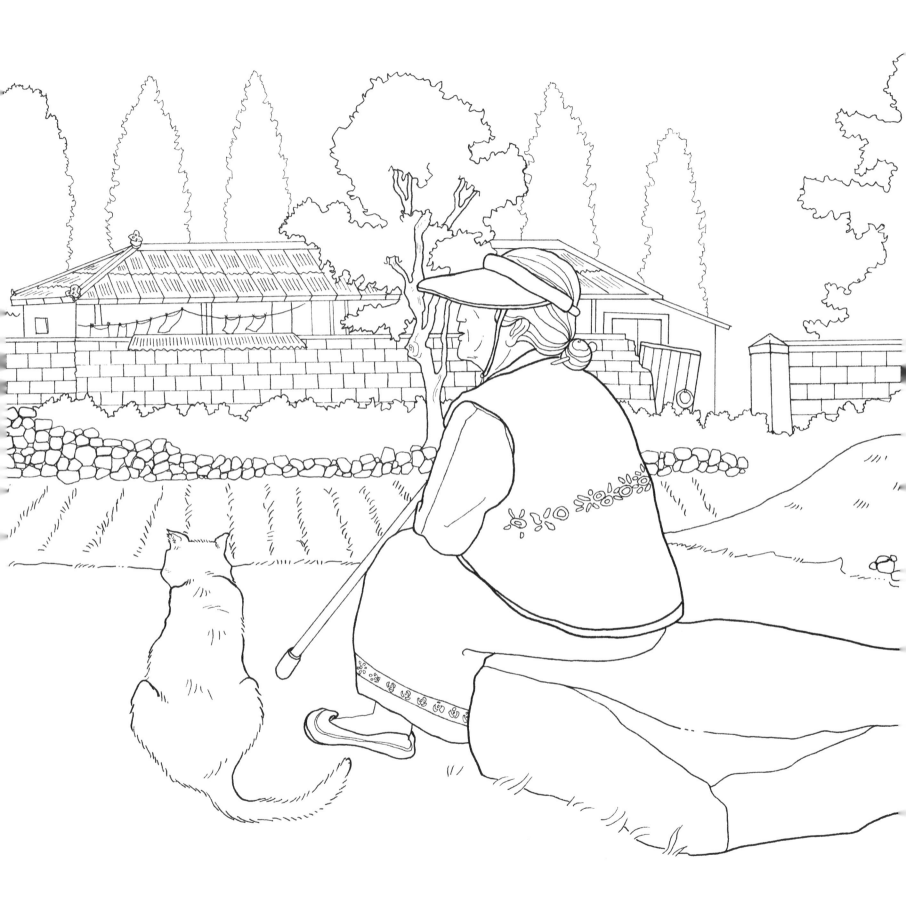

38.5도씨의 따뜻한 교감.

WELCOME TO MY WORLD

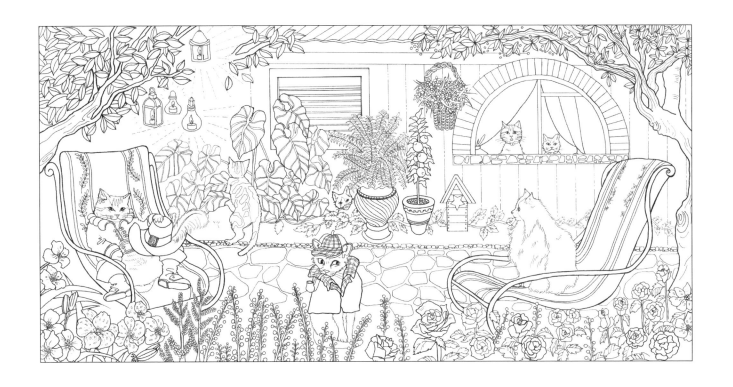

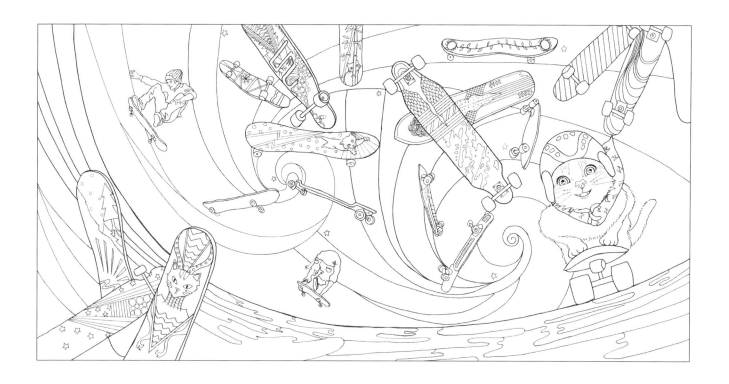
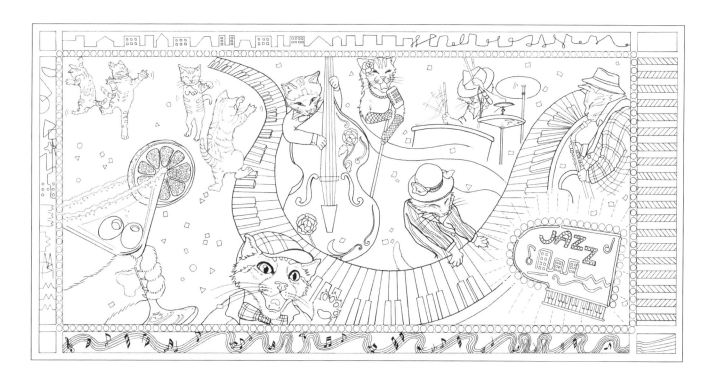

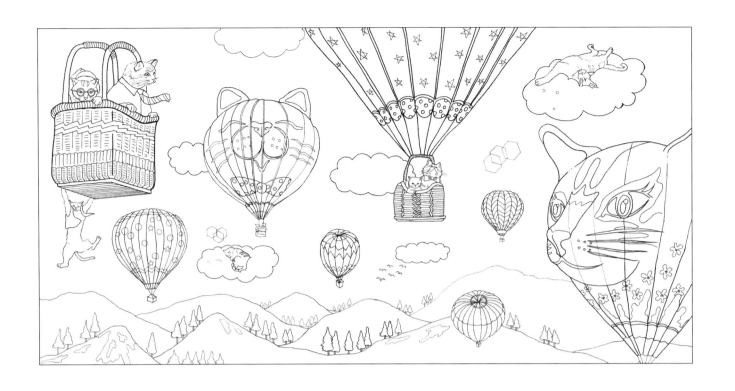

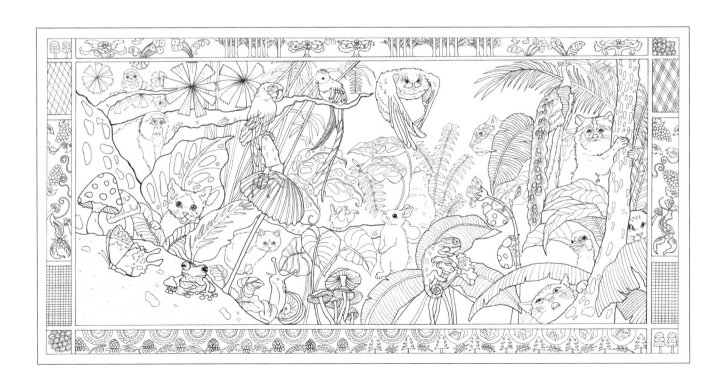

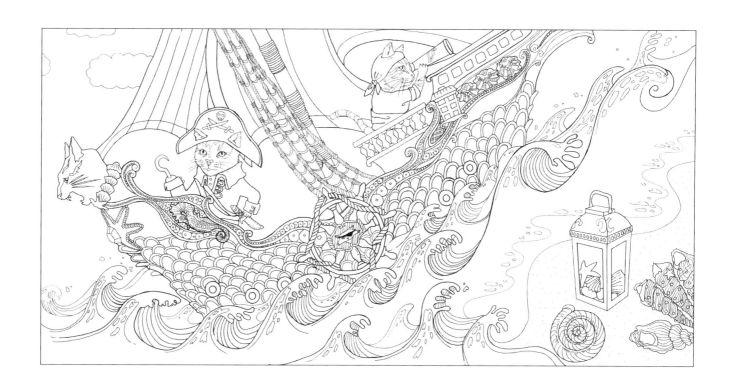
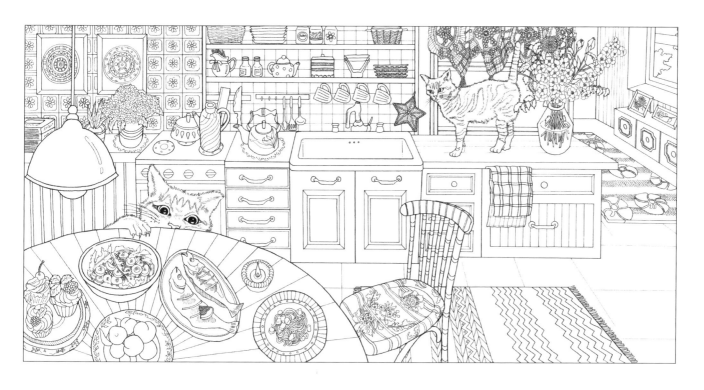

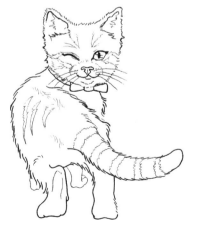